【文庫クセジュ】

文化メディアシオン

作品と公衆を仲介するもの

ブリュノ・ナッシム・アブドラ／フランソワ・メレス著
波多野宏之訳

JN084031

白水社

目次

序

ルーヴル美術館での高齢者サークルに向けたガイド付き訪問、刑務所でのダンスのワークショップ、学生たちによる即興、詩のリサイタル、「困難な」地区の若者と演劇作品について語りあう夕べ……、これらの活動にどんな関連があるのだろうか？ これらは確かに非常にまちまちではあるが、どれも文化メディアシオンの考え方のなかで発展してきた活動である。

専門家でも芸術家でも、またアニマトゥール①もしくはこれに類する人であってもよいのだが、「こうした」媒介となる人、つまりメディアトゥールが介在することで、個人やグループを、理解、知識、鑑賞を促進するために文化的・芸術的提案（個々の美術作品、展覧会、コンサート、スペクタクル等々）と結びつけようとする活動の総体を、「文化メディアシオン」と呼ぶ。

（1）アニマトゥールとは、社会文化アニマシオン（アニマシオンは、活気、活性化の意）の担い手であり、一般に民衆教育に由来する技術を梃に、青年の家、社会センター、バカンス・余暇センターなどで団体や個人の

7

教育・文化的活動にかかわる。フランスでは一九六〇年代以降、職として専門化が進み、複数の国家資格がある。〔訳注〕

I　メディアシオン——言葉からものへ

文化メディアシオンでよくあるのは、芸術表現に親しみのある愛好家が、自発的で形式ばらない実践として、身近にいる親や友人、あるいは学校では児童生徒たちに、芸術へのアクセスを容易にするよう仕向けることである。その実践を筋立ったもの、より複合的なものにしようとし、そこから文化メディアシオンが専門職業化してくると、この分野における研究が行われるようになった。こうした研究は、理論化の作業や文化の主要な分野（文化財、演劇、映画等々）を横断する理論と実践の場をも発展させた。

メディウス（medius、ギリシア語で mesos、インド＝ヨーロッパ語族の語源 medhyo）は、「中間（milieu）」を意味する。この語から後にラテン語の mediatio、フランス語の「メディアシオン（médiation）」が生まれ、はじめは「真ん中で分けること」を意味したが、後にこれとは逆の「仲介・仲裁（entremise）」

8

を意味するようになった。そのようなわけでメディアトゥールは、本来の意味として仲介者であり、その活動は二つの事象の間に、等距離を保ちながら両者をつなぎ、出会いをもたらす手段を通じて介在するのである。

　十六世紀、この語は特に宗教的な意味合いで用いられた。メディアトゥール[1]は、天使もしくは司祭として人間と神の中間に位置するものであった。メディアトゥールの最たる者は、イエス・キリストである。

（1）この用語のさまざまな意味合いについては、次の文献を参照。S. Chaumier, F. Mairesse, *La Médiation culturelle*, Paris, Armand Colin, 2017 (2^e éd.).

（2）この場合、大文字で Le Médiateur.〔訳注〕

　とはいえ、その人物像はより古い。どの宗教も、並みの人間と、人間には近づけないままの（聖なる、超自然的、地獄の）諸世界との間にあって、シャーマンもしくは司祭による暗黙の執りなしのうえに成り立つものである。人間のなかでイニシエーションを受けた者だけが、精霊あるいは来世の支配者──もっと言えば一神教の諸宗教においては、神──と容易に接触しうることがわかる。同様に旧約聖書において、キリスト教徒にとってイエス・キリストの前兆としてあるモーセは、神によりヘブライ人に律法を与えるべき任務を負わされたメディアトゥールと称されている。「わたしはそのとき、

主とあなた方の間の仲立ち人、メディアトゥールであり、主の言葉をあなた方に伝えた」。預言者、司祭、シャーマンがその仲立ちの儀礼によって、自らが置かれた二つの世界を媒介するなら、古代より哲学者は、一見しただけでは論理に、そして理性と言葉の法すなわちロゴスに従属しない自然を理解可能にすることで、明白にメディアトゥールの役割を引き受けてきた。ピュタゴラス、プラトン、あるいはアリストテレスにとって、このメディアシオンは、最先端の教育、つまり、アテネのアカデメイアやリュケイオン（リセ）、あるいは後にアレクサンドリアのムセイオン（ミュゼ）で与えられる教育を通じて行われるものであった。

（1）『申命記』五─五。強調は引用者による。

　しかし、メディアトゥールは、世俗世界だけに定められた状況、すなわち、不理解や軋轢が、神々もしくは自然に対してではなく、ただ人々を互いに反目させるようなときにおいても、同様に仲介作用を行うことができる。このようにメディアシオンは、軋轢を解決することのできる方法の一つとして現れるのであり、メディアトゥールは、中立で党派に偏しない、全員に受け入れ可能な解決策を模索し、第三者としてその存在を示す。したがってメディアシオンは、裁定とは区別され、メディアトゥールは、裁定者とは逆に、その見解を当事者たちに押し付けるのではなく、単に公平な対策を提案する。こうした論理は、外交において軍事的紛争の解決を試みる際に使われる。一八〇三年、内

戦の崖っぷちにあったスイスで第一統領ナポレオン・ボナパルトが「提案した」憲法がその一例である。これは「メディアシオン（調停）行為」と呼ばれ、ナポレオンが「スイス共和国メディアトゥール（調停者）」の名で呼ばれるゆえんである。

より小さな規模においても、個人間（離婚時の調停行為）であれ、（郊外など）何らかの人口集団間であれ、社会的軋轢におけるメディアシオンは発展を遂げ、こうした場合には、社会メディアトゥールという言葉が口にされる。「メディアシオン」や「メディアトゥール」という用語がより広く用いられるようになったのは一九七〇年以降のことであり、例えば一九七三年には共和国メディアトゥール〔共和国行政斡旋官の意〕の職が創設されている。その役割は、北欧のオンブズマン[1]にならって市民と行政の関係を改善することにある。

（1）M. Guillaume-Hofnung, *La Médiation*, Paris, Puf, «Que-sais-je?», 2020 (8ᵉ éd.).

メディアトゥールは、学校、司法、企業等々で目にする。とすれば、なぜ文化面では目にしないのだろうか? 「文化メディアシオン」の表現が一般化し始めたのは一九九〇年代の半ば、若者の雇用の促進を目指した政策的枠組みにおいてであった。その枠組みで、文化メディアシオンは、恵まれない地区で基本的な仕事に手を付けるために雇用された社会メディアトゥールと並んで姿を現すことになる。「文化メディアトゥール」の名称は、二〇〇二年、ミュゼ・ド・フランスに関する法律を成立さ

11

せることになる改革計画のなかにも現れている。こうした文脈において、エリザベス・カイエとエヴリーヌ・ルアールの著書『美術館へのアプローチ——文化メディアシオン』（À l'approche du musée : la médiation culturelle, 1995）は、この特殊な職務の認識を促す重要なステップとなる。

軋轢の解決という概念は、文化メディアシオンの根底にもあるのだろうか？　緊張した状況、例えば激しい抵抗といった場面に直面した社会メディアトゥールの仕事はたやすく理解できるとしても、ミュゼその他の文化の場においても衝突する場面は容易には想像できない。それは、立ち向かうのが別のものだからである。軋轢というよりは、正当とみなされた文化、あるいはいわゆる「ハイ」カルチャー——フランスの諸機関によって支えられてきた文化（ミュゼ、劇場、オペラ、ダンス等々）——が徐々に孤立化していることにこそ起因している。こうした文化の価値を自覚することのない、つまり、グローバリゼーションの規準に順応し、テレビに始まり次いでインターネットへと繋がる代替

（1）ミュゼ・ド・フランスに関する二〇〇二年一月四日の法律第二〇〇二-五号によれば、「ミュゼ・ド・フランスの各館に、公衆の受け入れ、普及、アニマシオン、および文化メディアシオンの活動に責任を持ってあたるサービスを置く」（法四四二-七）、「法四四二-七の条文で前述した公衆の受け入れ、普及、アニマシオン、および文化メディアシオンの活動は、専門職により担われる」（法四四二-九）とある（Code du patrimoine 2012）。なお、ミュゼ・ド・フランスは、国立の美術館、博物館のみならず、一定の条件のもとに公立および民間のミュゼも含む大きな枠組みで、二〇一一年現在約一二二〇館を数える。[訳注]

チャンネルで伝播される大衆文化の方を好む人口集団にとって、こうした文化は「欲しいもの」ではなくなりつつある。

　どんな文化を好ましく思うか、その選択の自由の主張を正当化し、同様に、相対主義の論調（ナビラかフェードルかといった趣味の問題）も正当化するといった態度は、往々にして実際に社会的「エリート」側の、見捨てられ感や認識されないといった、つまりは侮蔑意識を示すものである。他方、「正当な」文化の側は、正当性の根拠をまさに普遍性の原則に置いている限り、こうした「脱備給」に満足することができない。したがってこうした文化にとって、大多数に提供され、アクセス可能であることは、至上命題なのである。実際、共通の文化を共有することは、何にも増して統合のための紐帯として現れるものであり、共に生きるのにふさわしいコミュニティの本質をなすものであると思われる。また、軋轢というものはそれらしく見えないものであり、むしろ、しばしば無関心やあきらめの感情のもとに合理化した形で現れるので、文化メディアトゥールは軋轢を解決しようとすることよりも、こうしたことを見越しておかなければならない。諸々の文化と公衆との間に橋を架け、交流を容易にする、より一般的には、都市やその周辺で発生する暴力行為に見受けられるような、社会的もしくは民族的グループ間の緊張を緩和すること、これがメディアトゥールの役目である。

　（1）ナビラ・ベナティア（一九九二―）は、テレビなどで若者に絶大な人気を誇るフランスの女性タレント、モ

II 政策としての文化メディアシオン

ジャック・ランシエール[1]の表現を借りるなら、「感性的なものの分割＝共有」(パルタージュ)(幅広く多様な文化における<ruby>すべての人々の一体感</ruby>)こそ良き社会の条件であり、それゆえに政治秩序にとって必要なことである、とする考えは、啓蒙の世紀からの遺産である。十八世紀初頭の十年以降、イギリスの哲学者シャフツベリ[一六七一─一七一三]は、調和した社会を形成するプロセスの中心に趣味判断を置いた。実際、芸術作品の質(およびその限界)を巡って論議することによって、社会集団の構成員はその個人的な意思やその限界を悟るのである。他者の判断を制限することは不可能であり、ばかげたことである、ということに関連付けるなら、自身の判断を優先させようとする欲求は、礼儀正しさと呼ばれる感情移入(共感)の認識を社会的に形成しようとしたり、他者の文化に好奇心を寄せ、心を開くには

デル。通称、ナビラ。〔訳注〕

(2)ラシーヌ作の悲劇の題名。主人公の名前でもある。〔ギリシア神話〕クレタ王ミノスとパシファエの子。テセウスの妻。義理の息子を愛し、自殺する。〔訳注〕

(3)〔精神分析学〕要塞の包囲を解くように、ある対象に備給していたリビドーを引き揚げること。〔訳注〕

好ましいものである。政治や宗教の分野と異なり、芸術という分野は、権力が意見の自由を制限することはなく、この時代からすでに、批評家、趣味人、目利きといった人物の仲介者(メディアトゥール)が出現し、芸術表現の体系化された美のありようへの気軽な手ほどきを始めている。

シャフツベリの思想を分析したファビエンヌ・ブルジェールによれば、「特有の知識をもつ者とそうでない者との社会的紐帯は、コミュニケーションの実践として理解されなければならず、そのなかで前者は文化の中身について情報を与え、芸術を前にしてどのように振る舞うべきかを教えるのである。文化的資質に相違があったとしても、よき内容と文化的振る舞いが循環していれば受け入れ可能である」[2]。芸術作品を通した会話から、ほとんどユートピア的といってもいいようなモデル、もしくは和やかな社会形態の予兆であるコンセンサスが生まれ得るのは、こうした条件においてである。

(1) ジャック・ランシエール(一九四〇—)は、現代フランスの哲学者。【訳注】

(1) ファビエンヌ・ブルジェール(一九六四—)は、パリ第八大学教授・学長、著書に『ケアの倫理——ネオリベラリズムへの反論』(白水社文庫クセジュ)、『ケアの社会——個人を支える政治』(風間書房)などがある。【訳注】

(2) F. Brugère, *Théorie de l'art et philosophie de la sociabilité selon Shaftesbury*, Paris, Honoré Champion, 1999, p. 158.

シャフツベリの著作は、この世紀のフランスの思想、とりわけディドロに深い影響を与え、彼は、

シャフツベリの著作の一つを『真価と美徳についての試論』（一七四五）として翻訳、注解する。芸術（アカデミー）のサロンの絵画、音楽、フランス式やイタリア式のオペラ、演劇）についての議論のなかにその影響が認められるが、こうした議論は、貴族や上流ブルジョワジーの洗練された交友の輪を超えて啓蒙の世紀のフランス社会を活気づけ、ラ・フォン・ド・サン＝ティエンヌ[生没年不詳。一七二五—一七六〇にパリで活動）の小冊子（一七四七年頃）に始まる自律的な分野としての芸術批評の発明を正当化し、自由で個人的な判断を強固にしつつ、当然のこととしてフランス革命を準備したとみることができる。

（1）公衆の趣味についての指導者であると同時に、公衆の意見を広く伝えた人でもある「批評家」ラ・フォンの役割についての分析は、次の論文を参照のこと：Etienne Jollet, in La Font de Saint-Venne, Œuvre critique, Paris, ENS-Ba, 2001, p. 17 ほか。

いずれにせよ、百年足らず前にシャフツベリ卿が辿った考え方のなかで、政治的、社会的問題と、その後美学と呼ぶことになるものとを、最も正確かつ最も必然のものとして結びつけたのは、フランス流の哲学的おしゃべりというよりも、十八世紀末ドイツの啓蒙思想（Aufklärung）に負っている。『判断力批判』（一七九〇）においてイマヌエル・カントは、純粋趣味の判断（美とは異なる判断）は、主観的でさえあるのに必然的なものと感じられる、ゆえに普遍性があると主張する。つまり「趣味判

16

断は万人に備わったものでなければならない」[注] と説明している。もしそうであるなら、趣味判断は、（特異でほとんど筆舌に尽くしがたいような独白にとどめ置かれているのではなく）それが伝達される可能性さえ決定的なものにする共通感覚を前提とすることになる。換言すれば、趣味判断をするとき、主観は自らのうちに、人間性への帰属と、普遍的・集合的共同体との親密な紐帯を直観しているのである。（誰そのように、カントにあって趣味判断は、政治的共同体の基礎を築くのに貢献することの表象、つしも美を感じることを強制しえないという）主観の最大限の自由と、共同体に帰属することの表象、つまり共通感覚に由来する必然性とを一致させるものなのである。

（1）E. Kant, *Critique de la faculté de juger*, trad. A. Renaut, Paris, GF-Flammarion, 1995, p. 217. ［原題：*Kritik der Urteilskraft*］

　カント美学を注意深く読み込んだフリードリヒ・シラーは、美的条件、社会発展、政治体制の間をつなぐ作業を行う。シラーによれば、人間は相矛盾する二つの傾向を併せ持つ。その一つは「感性的」本性で、人間を感受性の「今、ここ」に導く。なぜなら人は、総合なるものもしくは抽象なるものへと進むことができないからである。他方は「合理的〔理性的〕」本性で、概念や法の所産だけでなく、〔想像力の〕欠如と過酷さの所産である。感性的な人〔感性的人間〕は、「野性的〔ソヴァージュ〕、非社交的」であり、合理的な人〔理性的人間〕は、「粗野〔バルバール〕」である。どちらも自立しているわけではなく、より優勢な

17

方の本性が決定因子として現れているに過ぎない。美が支配する美的な状態だけが人間条件の悲劇的なこの二者択一を乗り越えることができるのである。実際、このような状態にあっては理性と感性は互いに自制し、同時にその支配の主体を解放する。人が、その全き人間性に近づくことができるようになるのは、（それ自体のうちではそれぞれ有用でよいものであるがブレーキがかからないと横暴になるような）対立する力を、一方では誇示すると同時に互いに制限する、こうしたことに起因する、この高度な自由によるのである。

ところが、ほとんどユートピア的といっていいほどに高潔な力学によって、美的状態、社会組織、政治体制の間の相互的な競争意識が存在することになる。そして芸術が発展し、大多数の人がこれを鑑賞できるようなところでは、強制的政治体制は役立たない。なぜなら紛争の宥和、自由、調和、遊びは、市民の市民による共同体を可能にするからである。また逆に自由な政治体制は、それが美であるところの美的均衡の発展に好都合となろう。同様に、（この芸術、市民性、政治という三者間の駆け引き——それをここでは「文化」と呼びたい——においては）美の審判によって、人間性の気高い感情が支配する洗練された社会状態がもたらされ、また均衡ある政治体制を根付かせることにもなろう。シラーの美的体制は、かなりの程度過去に属するものであり、誰しも予期しているに違いないのだが、そのモデルを提供したのはアテネの民主制である。しかし、一七九四年におけるドイツの啓蒙的

人文主義的君主たちは、なおもフランス革命を共感して眺めており、同様に美的状態は望ましい未来であった。政治的に目指す「よき社会」は、こうして共有された文化の仕事となり、美学が政治的問題の中心に置かれることとなる。『人間の美的教育についての手紙』の末尾においてシラーは、自身の著作からだけでなく、この一世紀、啓蒙主義者たちによって育まれた文化理論の所産の断片を収載して、これらを緊密に結びつけている。「躍動的国家は、自然の力で自然を支配することにより、社会をただ可能ならしめるだけである。倫理的国家は個人的意思を全体的意思のもとに置き、社会を（道徳的に）必然のものとするだけである。美的国家のみが社会を現実のものとすることができる、なぜなら個人の本性によって皆の意思をつくりあげるからである。もし、欲求さえあれば人を社会のなかに入らせるということが事実としても、また、理性が人に社会性の諸原則を教え込むとしても、美だけが人に社会生活のできる本性を伝え得る。趣味だけが社会に調和をもたらすが、なぜなら趣味だけが個人に調和をもたらすからである[1]」。

（1）F. Schiller, *Lettres sur l'éducation esthétique de l'homme* (1795), trad. R. Leroux, Paris, Aubier, 1992, p. 367.［邦訳：シラー『人間の美的教育について』小栗孝則訳、法政大学出版局、二〇一七年］

文化メディアシオンがその公的かつ政治的側面で自らを定義できるのは、暗黙にであれ、明確にであれ、啓蒙主義の思想に発する哲学的基礎においてである。それはとりわけ、失業、住宅難などの

経済的理由により社会的弱者となり、また社会から見捨てられた公衆に向き合う際に言えることである。文化に関心を持ってもらい、そこからよりよい社会的統合を目指そうとするこうした「非―公衆」こそ、一九七〇年代以降、多くの関心の的になったものである。そして今、われわれはそこに立ち戻ろうとしている。

つまり、「文化メディアシオン」という表現は、最近移民としてやってきた公衆にとって「さまざまな文化に近づくこと」という意味合い（特に、英語の *cultural mediation* の意味合い）で使用される場合があり、その公衆が社会の文化的コードを取り入れ、自分たちのものとして理解することが重要なのである。厳密に言えば、こうした特有の行動は「インターカルチャー」的メディアシオンとみなされ、ここでは、文化拠点を訪問することを含め、テーブルマナー、礼儀正しさ、異性関係など社会生活を営むための礼儀作法という西欧流の規則に結びついた、より実践的な訓練を経ることもある。

III 文化メディアシオンの活動類型

文化メディアシオンは、厳密な意味で、多少とも定式化した比較的古典的なある種の活動類型で行

われている。初めに、ガイド付き訪問、文化的行事に出かけること、そして講演会、これらがおそらく最も古い形のものである。もちろん、こうした活動類型は、ガイド解説員が提案して文化財拠点を訪問するという伝統的なやり方から、さまざまな趣向をこらした講演会や社会活動を行う協会が組織する訪問まで、ときには非常に異なった方法で行われるようになる。ワークショップで行われる活動では、参加者は相互に交じりあって行動するだけでなく、ものを創造もしくは生産する（何らかの物質的な「モノ」であることも、スペクタクルといった形をとることもある）。こうした活動は、メディアシオンの二番目に大きな活動類型を構成し、講演会で言えば、年齢や社会階層、専門性のレベルなど可変的な形で提供される。もう一つの類型は、より集合的で、アート・パフォーマンスとフラッシュ・モブ（「瞬間的群衆」）の仲間が考案し、集合するとすぐに解散するスペクタクル的で無作法な行為）の中間に位置し、文化的提案に公衆を巻き込み、そこでは公衆が完全に「アクター」となりうるものである。

一般に文化メディアシオンには訪問やスペクタクルの際にメディアトゥールが用意する諸手段が含まれるが、それらは、必ずしも説明カード〔キャプション〕や説明パネル、プログラム、情報機器上のアプリケーションなどのように物的な存在である必要はない。こうしたタイプの手段は、訪問やワークショップに参加するグループ向けではなく、逆に、より幅広く限定的でない公衆向けのものである。「大衆」に向けたメディアシオンは、門戸開放日や夜間開放など特別な時にも行われる。

メディアシオンの活動は、当該文化施設（ミュゼ、文化財のある場所、劇場、オペラ劇場、図書館、文化センター）自体が組織すると、最初からプログラムの専門性と結びついたアプローチの手段を展開することになるが、ほかにも、（市町村や県の）公共サービスや文化プロジェクト関連の協会もしくは社会的包摂協会などの外部機関が組織することもありうる。

第一のケースでは、民主化という文脈において、訪問、講演会、ワークショップなどの諸活動を組織するなど、公権力の支援のもとで文化活動を実践しやすくすることが主要な関心事である。これはメディアシオンというよりもコミュニケーションのために、公権力が文化財の日や音楽祭など、一定数の記念行事を展開するように仕向けてきた論理と同じで、こうした特別の日以外ではなかなか文化の場所に近づくことが難しい公衆が「意を決し」て、そのなかに入りやすくしようということである。

経済的脆弱さ（貧困、定まった住居のない者）や身体的制約（障碍、老齢、病気）もしくは司法による制約（刑務所）で社会から疎外されているためにどんな文化的実践からも無縁と思われる公衆については、もっと特有のやり方で多くのアクションが取られ始めている。病院、老人ホーム、刑務所などで多くの行事が企画されるのは、とりわけこうした枠組みにおいてである。

IV　芸術的、美的メディアシオン——形式と内容との関係

その目的は特有で活動の形式が多様ではあるが、だからといって文化メディアシオンが閉鎖的で、公衆に向けたそれ以外の方法に無関心というわけではない。フェスティバルのプログラム編成者、展覧会のセノグラファー［ディスプレイデザイナー］、あるいは演出家といった人たちは、芸術作品や文化的提案とそれに出会おうとする公衆との間にあって、その人なりの仕方で媒介者としての機能を果たす。

芸術作品自体は、（読者、聴衆、観衆への作品なりの向き合い方によって）作品自体と公衆との間で、あるいはさらに、公衆とその作品が選んだテーマとの間において（ここで作品は「メディア」として機能する。ヨーロッパのキリスト教絵画について、これが例えば聖書の物語を「間接的に表す」のに役立ったと言えるように）、しばしばメディアシオンのさまざまな側面を統合しているのである。いずれにしても、文化メディアシオンは、方法論や実施に至った経験を通してみると、ここに便宜的に略記した他の隣接分野とは区別されるのである。

「内容」面で見るメディアシオンは、文化的・科学的分野における教育的職務（メディエ）の一つの側面をなしている。すなわち、教授、学芸員、科学者が、多少とも動機を持つ公衆にその知識を伝えるとき、彼

らはメディアシオン活動をしているのである。教員、知識人、学者がその経験を情報伝達の場で開陳するとすれば、講義ではなく形式として、その芸術的提案や作品を公衆と結びつけることで、別の職務（メティエ）が「形式」としてメディアシオン活動をしていることになる。インテリア建築家やセノグラファーの場合がそうであり、自身や他者の制作物の展示作業をするアーティストの場合はなおさらである。

アーティスト自身もメディアシオン活動をすることがある。生のスペクタクルの場合、大半がこれに当てはまる。他の分野の文化と関連した施設——その最たるものとしてのポンピドゥー・センターはその開設時から——がよく理解していたように、メディアトゥールの採用においてアーティストを優先的に扱っている。アーティストは、自身の作品であれ他者の作品であれ、作品について話す力がより優れているのではないか？ こうした議論は、文化の多くの分野で広く流布していた。演劇では俳優が、舞台芸術の世界ではミュージシャンやダンサーが、という風に。アーティストの経験によって、彼らが独自の世界観による取り組みに基づいた「美的」メディアシオンが提案されることになる。

文化にかかわる職務（メティエ）のうち、プログラム編成者、展覧会コミッショナー、あるいは演出家、さらにディスクジョッキーといった職務（メティエ）はまた、自らが手がけ、新たな見方で展示し、作品について語る特権的な位置を占める。プログラム編成者もコミッショナーも、選択、配置、展示スタイルといった提

案によってもたらされる特別な関係の構築により、公衆に対して「芸術的」メディアシオンの基本的な役割を果たすのである。

メディアシオンの仕事は、したがって、何らかの形式をもって行う内容へのアプローチ、美的経験、芸術との関係を持たせる、といったことを同時に行うものである。文化メディアトゥールは、先験的にアーティストほど創造的でないとか、コミッショナーや学芸員といった専門家ほど博識でない、といった予断は過小評価した見方に思える。しかし、彼らとは違って文化メディアトゥールは、作品との関係だけに集中しているのではない。つまり、少なくともそれと同じくらい実践の根拠を公衆との関係に置いているのであり、公衆を知るということが芸術作品の専門家たちには往々にして欠けているのである。

いくつかの言説を耳にすると、アーティスト、舞台俳優、演奏者、あるいは学芸員といった人たちは、「その」公衆についての知識をもち、だから自分らこそ、その知識を伝達し得る最も相応しい者だと思っているようである。こうした前提は、アンケートや公衆に溶け込んで直接で綿密な関係を築くといった方法によって、社会学者やメディアトゥールが何世代にもわたり積み重ねてきた公衆（および「非―公衆」₍₁₎）についての知識という問題を故意に無視するものである。美術館の観衆についての、ブルデューとダルベルの研究₍₂₎を嚆矢として、それに続く多くの研究は、作品がただ提示されているま

まで「自然に」賞賛できているかのように公衆を表現することは、たいていの場合誤っているということを示している。

（1）ピエール・ブルデュー（一九三〇─二〇〇二）は、フランスの社会学者、哲学者。〔訳注〕

（2）P. Bourdieu, A. Darbel, *L'Amour de l'art, Les Musées d'art européens et leur public*, Paris, Minuit, 1969 (2e éd.).
【邦訳：ピエール・ブルデュー、アラン・ダルベル、ドミニク・シュナッペー『美術愛好──ヨーロッパの美術館と観衆』山下雅之訳、木鐸社、一九九四年】

本書では、文化メディアシオンについて、これまで行われてきたこと、および、いま行われていることから出発してそのありようを提示してみたい。これが第一章の目的であり、ここでは文化メディアトゥールという職務の異なる諸側面やメディアトゥールが取り得るさまざまな立位置について触れ、その関係する業務について何らかの見取り図が得られるよう留意する。第二章は、職務としてのメディアシオンおよび文化的組織の分野に占めるその位置づけについて関心を払う。第三章では、方法として口頭によるもの（講演会やワークショップ）から書きもの（書写材を使用したものからデジタルデータ）まで、メディアトゥールが実施する活動のさまざまなタイプについて詳述する。そして第四章では、メディアトゥールが用いねばならない手段や、企画をうまく遂行するために働かせなければならない能力について触れる。本書では意図して、文化メディアシオンに関して、フランスにお

いて他ならぬ文化・通信省が切り開いた分野のもの、すなわち生のスペクタクル（音楽を含む）、文化財（ミュゼや建築物）、映画、テレビ、録音音楽、図書しか扱わないこととした。同時に他方では科学技術文化メディアシオンが大きな分野として存在し、これはかなりの側面で文化メディアシオンと多くの手法や目的を共有する。しかし、これらは軽く触れるにとどめておきたい。実際、科学メディアトゥールの養成においては、数学、物理学、生命科学や地学といった諸科学の能力が必要とされ、これらは文化メディアトゥールには要求されないものである。以下に詳細に述べる諸科学の能力が必要とされ、こ

の実践には、文化メディアトゥールが、科学の普及でもたらされた特有のノウハウを加えてくれる。

ここで述べようとしている文化メディアシオンの大原則は、大きくとらえれば、科学メディアシオンにも当てはまるものであり、例えば国立自然史博物館やラ・ヴィレット科学産業都市［博物館］などの施設は、芸術と科学が浸透しあう境界を注意深く模索しているのである。

第一章　文化とメディアシオン

文化メディアシオンの概念について触れるためには、まず最初に、他ならぬ文化の概念とこの［文化という］用語によって理解するところのものに立ち戻ってみることがよかろう。われわれは、どんな文化について話しているのであろうか？　思い起こしておきたいのは、「メディアシオン」という用語が文化の世界に入ってきたのはつい最近のことに過ぎない。この［文化という］用語の歴史をひもとけば、例えば民衆教育あるいは文化活動という名で括られてきたさまざまな概念を通じて、この用語と関連した流れの総体に近づくことが可能になる。こうした進展から出発して初めて、文化と公衆を結びつけるためにメディアシオンの周辺で実施する異なった戦略を顕在化させる試みができる。

I 文化は何に資するのか?

すでに見てきたように、感性的認識と趣味についての考察が平和で自由を尊重する政治体制の基礎である、という考えは啓蒙の世紀にまで遡る。しかしその頃、哲学者や玄人〔通の人〕は、芸術について、場合によっては美学(この語は、一七五〇年、ドイツの哲学者アレクサンダー・ゴットリープ・バウムガルテンの著作に現れる)について語っているが、「文化」についてはまだ語っていない。文化メディアシオンが生じるもとになるもの、つまり、文化というものが常に人類学的と質的という二重の決定要因を連動させている限り、文化の概念は複雑で両義的であり、ときにはほとんど相矛盾するものですらある(もしくは、質的な面で文化それ自体が現に「ハイ」カルチャーと「ロー」カルチャー、「教養ある」エリート文化と大衆文化に分裂しているように、実際には、三重の、さらにいえば何重もの決定要因を持つものとして語らねばならないようである)。

十九世紀の末、イギリスの人類学者エドワード・タイラーは、「文明」として理解しているところのものに極めて近い意味合いで文化の概念を導入する。「文化という語、もしくは、その語の最も広い意味における文明は、諸科学、諸信仰、諸芸術、道徳、諸法、諸慣習、および社会的な状態で人間

が獲得したその他の能力や習慣を同時に含むこの複雑なすべて、を示している[1]。この定義から出発してタイラーは、自然科学で培った認識論モデルに沿って世界の諸文化を扱おうと思い立つ。「一定区域のすべての動・植物の種の目録が動物相と植物相を成すように、人々の全般的な生にまつわるすべての事柄のリストは、その人々の文化を表象する[2]」。

（1）E. B. Tylor, *La Civilisation primitive*, trad. P. Brunet, 1876, Vol.1, p.1. 〔邦訳：エドワード・B・タイラー『原始文化』上（宗教学名著選第五巻）、松村一男監修、奥山倫明・奥山史亮・長谷千代子・堀雅彦訳、国書刊行会、二〇一九年〕

（2）*Ibid.*, p. 10.

ダーウィンの進化論をタイラーは信じており、その展望のなかでは同時に、原始的なものからより近代的なものまで序列化された文化の状態が確かに存在している。しかし、これも発展の段階を示すものに過ぎない。「人間社会の支配的な傾向は、その長い継続期間を通じて野生の状態から文明化された状態へと移りゆくものであった[1]」。進化の過程にある普遍的なシステムとして広くとらえられるものであれ、その「段階」（これはタイラーの表現）の一つが特に研究されるものであれ、そうした人類学的な意味合いでの文化は、地域社会間の差異はあるにせよ、一つの堅実で体系的な全体（もしくは、全体の連続）を形成する。

これと並行して、狭義の文化は、部分的には芸術的でもある知識と実践の総体を示し続ける。それは、（例えば、こうした文化にほとんど馴染みがない「新富裕層」と、金銭的もしくは政治的力に劣る「教養〔文化化された〕」階層との間にあるような）さまざまな差別のただ中ですべてを利している支配階級の専有物である。しかし、二十世紀の中頃までには、「教養〔文化化された〕」文化に規範となるべき特権を認めようとする社会的コンセンサスができあがった。「教養がある〔文化化されている〕」、「教養を身につける〔自身を文化化する〕」、「文化にアクセスする」、これらのことは、支配階級の慣例、趣味、価値観に自らを文化化〔変容・同化〕することを意味する。人類学的な受容の外側において、文化はとりもなおさず、ハイカルチャーとなるのである。

事態は第二次世界大戦後に変化する。一九五七年、社会学者リチャード・ホガートは、自身の出身階層であるイギリスのプロレタリアートに捧げる研究において、彼が「貧困者の文化」[1]と名付けるところの文化が、体系性、洗練、豊かさをもつことを、知識人に対して明らかにする。彼によれば、このころの「貧困者の文化」が、アノミー〔無規律状態〕から脱出して社会的一体感を認識するようになるとすぐに、民衆文化は「絶対」文化と論争することができ、かつ、エリートのもつ統合機能の申し子としてその一つの相対的文化になる見込みが十分にあることが分かるのである。

（1）*Ibid.*, p. 38.

こうした現象に直面するとき、ホガートの著書は、その現象の洗練された諸断面の一つを示しては

いるが、それは実際には、（ソ連のリアリズムと、漫画とハリウッド映画のアメリカ文化の間に垣間見られ

る）冷戦時代の文化的景観のなかで、ポップ・カルチャー、もしくは「大衆文化」の大波に対応した

ものであり、文化メディアシオンがそこから生じるところの文化の諸理論は、決して完全には解決さ

れることのない二律背反にとらわれている。一方で、危険な相対主義に見えるものに対して、一つの

反応が現れるが、それは社会の結束を確かなものにするハイカルチャーの役割を再確認することであ

る。これは、例えばハンナ・アーレントの立場であり、（ホガートの研究と同時代である）その有名な

論文「文化の危機」[2]は、根底において、文化は人間性の至高の価値を求め、それをかなえようとする

心がけと考えられていた啓蒙主義における見解を受け継いでいる。アーレントは、ここで、ただ階級

戦略を利すために文化を利用しようとするブルジョワジーの「俗物根性」も、大衆の「文化的」生産

の凡俗も、ともに遠ざけている。

（1）ハンナ・アーレント（一九〇六―一九七五）は、ドイツ生まれの哲学者、思想家。フランスを経て米国に亡

（1）R. Hoggart, *La Culture du pauvre*, trad. F. et J.-C.Garcias, J.-C. Passeron, Paris, Minuit, «Le sens commun»,

1970.〔原題：*The Uses of Literacy: Aspects of Working Class Life*、邦訳：リチャード・ホガート『読み書き

能力の効用』香内三郎訳、晶文社、一九八六年〕

後年、ジョージ・スタイナーは、もはや文化が啓蒙主義の理想にただ単純に回帰するとは思わなかったが、ローカルチャーの紋切り型で攻撃的な産物であふれた界隈に対する軽蔑と危惧は小さくなかった。一九七一年の彼のエッセイ、『青ひげの城にて[1]』は、とりわけ科学的文化を統合することによって未来への倫理的挑戦を掲げるにふさわしい、ハイカルチャーの「アジョルナメント[2]」を予見して弁護することで結ばれている。

（1）原書は、Steiner, Georges, *In Bluebeard's castle: Some notes towards the re-definition of culture*, Faber & Faber, Yale University Press, 1971. 邦訳：『青髯の城にて——文化の再定義への覚書』（桂田重利訳、みすず書房、一九七二年）、新版『青ひげの城にて——文化の再定義への覚書』（みすずライブラリー、二〇〇〇年）。〔訳注〕
（2）aggiornamento、イタリア語で時代への適応、改革。〔訳注〕

これら二つのケースにおいて、文化は社会の結束に必要な人間的理想として定義されており、その理想では誰もが（習い覚えたり、関心を払ったり、その他の）努力によって関係しあうことができ、ま

命。〔訳注〕

（2）論文 "Crisis in culture"（〔文化の危機〕）の邦訳：『文化の危機——過去と未来の間にII』（志水速雄訳、合同出版、一九七〇年）、『過去と未来の間——政治思想への8試論』（引田隆也・齋藤純一訳、みすず書房、一九九四年）のそれぞれ第六章として収載。〔訳注〕

た、そうしなければならず、どのような場合でも、自身を否定するような苦痛のもとで身を落とし、卑下することはありえないのである。こうした意味で、メディアトゥールの多面的な使命のうちの一つは、公衆をこうした文化にアクセスさせることによって、公衆の努力を実りあるものにすることなのである。

他方、文化の自己正当化のメカニズムや、忍耐して作り上げ熱意をもって擁護してきた特権を「当たり前のこと」として示しつつ、文化が絶えず社会の上流階級に委ねてきた役割を証明しながらも、ホガートの仕事（およびその継続としてのカルチュラル・スタディーズの運動）、さらにはブルデューとその影響下にある学派の研究に由来する社会学の伝統の一部は、大学におけるハイカルチャーについて、その地位の要求を却下したのである。結びつきの良い社会のモデルおよびそのほとんどユートピア的な誘因として、統合を目指すものであることと解放を目指すものであることが挙げられるが、後者は、ほとんどまやかし、ルアー（疑似餌）であり、アクセスしようとすると絶えず後退してしまう特権ごっこになってしまう。趣味人のハビトゥス(1)を取り込むために、十二音技法による音楽やフランドルの巨匠を「当たり前のこととして」愛好する人を育てようといくばくかの努力を払ったとしても、その人の前にはより寛いだ様子を示し、芸術愛好者の作法(2)をより一層「当たり前のこととして」究めている何者かがいつも立ちふさがるのである。

（1）社会化を通して無意識的に獲得される知覚、発想、行為などを規定する構造。ブルデューが導入した概念。〔訳注〕

（2）十二の半音からなる音階を用いるもので、一九二〇年代、シェーンベルクなどにより確立された。〔訳注〕

こうしたことを背景にして考えると、（ハイカルチャー、エリート文化等々といった）文化は、社会がエリートたち自身の裡に保ち続けるために築くいくつもの障害物の一つとして現れるだけであり、このことと対照的に、諸々の大衆文化は、より開かれ、生気にあふれ、寛容で、創造的な領野として立ち現れるのである。そこで、文化メディアトゥールは、実際には接近できない（なぜなら、禁断で、根底において硬直化しているため）ことを知っているハイカルチャーの門番や管理人であることを拒絶する。その戦略は、諸々の民衆文化の価値に重きを置きつつ、文化に付随する（ブルデュー流の概念である）ディスタンクシオン [1] を和らげようとすることになろう。（奴隷の音楽から学識の対象となったジャズの壮挙、工業都市の郊外から普遍的な評価を得るに至ったロックのそれ等々）民衆文化がハイカルチャーにもたらした寄与の緩やかだが必然でもある統合の大きな物語は、こうした批評的アプローチを強化するものである。

（1）卓越（優越）化。他者から自分を区別して際立たせること。これが階級分化と既成階級構造の維持の基本原理となる。〔訳注〕

35

とはいえ、ハイカルチャーからの解放者としての美徳を信じ、あるいはハイカルチャーに階級のまやかししか見ないとすると、理論的な代替物として見えてくるものは、文化メディアシオンの実践（なぜなら、文化メディアシオンは、まずは、そしてとりもなおさずプラクシスなのだから）における、（ときに困難を伴い、ときには伴わない）弁証法的な一つのゲームに帰着する。メディアトゥールは、こうしたさまざまな表象の間を動き回るのであり、とりわけ、文化の多種多様な形態を通じて公衆が動き回るのを助けるのである。

（1）praxis 特にマルクス主義で、人間の認識や行為やの基礎となる生産活動の総体。〔訳注〕

II　メディアシオン略史

第二次大戦後、一九六〇年代末における「文化〔単数で表される文化〕」の信奉者対「諸文化〔複数で表される文化〕」（この複数形は、最初、社会的出自の多様性のことを言っていたが、二十世紀末のポストコロニアル的転換からは民族的出自の多様性を言うようになる）の擁護者という相反的な論争の文脈において、文化メディアトゥールは専門的職業となっていくが、それは群衆とある団体との間で聖職者に執りな

しをさせるという積年の伝統に由来する。

1 教会と民衆

われわれの地域〔フランス〕においては、千年近くの間、教会と大聖堂が主要な文化の発生源の役割を担ってきた。（広い意味で）司祭は、地上における神のメディアトゥールとして振る舞う。もしくは、宗教は自らを世代から世代へと伝える任を担うが、それはその司祭の介在による伝達システムそのものである。音楽、建築、絵画、演劇、それに〔数珠、十字架などの〕信心用の品々は、聖なる創造の証拠、表象の基本要素であり、それだけにこれらを説明して共有することが重要なのである。祭壇画やステンドグラスの象徴体系、そして受難の秘跡のそれはいずれも、学校や、多少とも教養ある最初のガイド役である教会の案内係から知らされる教育を構成する要素である。キリスト教世界のモニュメントは、詳細に調べられ、注釈がなされる。例えば、サン゠ドニ修道院の聖遺物を説明する最初の冊子ができたのは、少なくとも十七世紀に遡る。

たとえ、過去千年間、西洋における文化に関して（ローマ・カトリック）教会が他に太刀打ちできない独占的な地位を享受していたとしても、ルネサンス期になると、君主、さらには碩学の力が急速にその勢いを変容させていく。中世の都市は教会や城館を中心としていたが、これらに代わり、ル

ネサンス次いで近代に都市が現れ、それらはより開かれたもので、広場や公園、大通りだけでなく、劇場、次いで驚異の部屋やギャラリー、ついには「サロン」が備わった。こうした場所の周りでは、至って簡素な支持体による小冊子やカタログが発展し、これらは家庭内や愛好家たちの間で主として口頭で交わされる解説や伝達事項の断片を載せたものである。おそらくサロンは、そこで発生する批評的な文献を通じ、とりわけ「目の共和国」[1]を顕現するものとして登場してくる。そしてそこでは、一大知識プロジェクト（『百科全書』）や大革命を予告する一大政治プロジェクトを通じて、文化こそが社会——啓蒙社会——の接着剤として頭角を現すのである。

（1）P. Griener, *La République de l'œil. L'expérience de l'art au siècle des Lumières*, Paris, Odile Jacob, « Collège de France », 2010.

一七八九年に続く五年間は、（タレイラン、コンドルセ、ラカナル、グレゴワールなどをメンバーとする）公教育委員会を後ろ盾にして、教育の分野で最も基本的な転換が行われた時期に当たる。そこで、旧制度（アンシャン・レジーム）の誤謬を繰り返さぬよう啓蒙された市民を増やしていくには、教育が不可欠の媒介項であると考えられた。根底的な改訂の対象となる初等、中等、大学教育システムに、誰であろうと市民としての教育を継続させようという（コンドルセの）「永続教育」についての考察が組み合わさることとなった。

38

旧体制下の大施設（オペラ座、国立文書館、コメディ・フランセーズ、王立植物園）が国民公会によって国のものとされた一方、中央芸術博物館が創設されたのはこうした文脈においてである。博物館委員会廃止の必要性に関する一七九三年の〔ジャック゠ルイ・〕ダヴィッドの報告に示唆されているように、すでにして革命家たちを導いているのは教育という確かな考え方であった。そこでは、「中央芸術博物館は、威厳ある学校となる必要がある。教師は若い生徒たちをそこに導き、父親は息子たちをそこに連れて行く。若人たちは、天才が生み出した作品を目にして、自然が誘う芸術もしくは科学のこころ・流儀が自らの内に生まれてくるのを感じることだろう」[1]。

（1）L. David, *Second Rapport sur la nécessité de la suppression de la commission du Muséum*, Paris, Imprimerie nationale, an II (1793), p. 4.

確かにこの時期、生涯を通じた教育のための諸原則に目覚めているのは、学芸員やコメディ・フランセーズの座員たちよりも家庭や学校であった。メディアシオンのための特別の体制をとることはまだ優先されておらず、皆の利益のために確立すべきは学校それ自体である。実際に革命的な意思が決定的な形で結実するのは、やっと第三共和政が始まってからであり、一八八〇年代のジュール・フェリーの諸法を待たねばならない。学校は学びの基礎（ことばと算数、地理と歴史）を授け、劇場やミュゼ、とりわけ図書館や万国博覧会は、世界そして他の文化に開かれている。革命前からすでに、

39

すべての人々に開かれた民衆図書館の開設を望む声があがっていた。こうした要求は十九世紀を通じて続けられるが、他方、公共図書館の組織網を整えるのは難しい。

民衆階級の生活条件を改善するための戦いの動きが、こうした要求を幅広く統合し引き受ける。とりわけ一八六五年にベルギーでシャルル・ビュルス、一八六六年にフランスでジャン・マセが創設した「教育同盟」のように、複数の私的イニシアティブを通じてである。永続教育もしくは民衆教育が発展する源にあるのはこうした全般にわたる運動であり、それは革命以降、コンドルセやグレゴワールに提起され、続いて他国でも、例えばデンマークでその名が一つの欧州計画において知られるグルントヴィ牧師によるものがある。こうして十九世紀末に至るまで多くのイニシアティブが陽の目を見る。それは主として民衆階級にまつわるもので、安価な図書や百科事典、(例えば、『教育・レクリエーション宝典』)の刊行、(ジョルジュ・)ドゥエルムによる「民衆大学」や(エドモン・)グルーによる郡博物館の創設、(モリス・)ポトシェによるビュサン民衆劇場などである。

(1) フランスのヴォージュ県ビュサンにある協会組織の劇場。一八九五年創設。〔訳注〕

いくつもの施設、主としてミュゼやや図書館が教育に関連した特有のサービスを開始するのは、こうした特別な土壌があったからである。この点で、これらに先行する革新的なイニシアティブ(とりわけ一七九四年に創設された国立工藝院とその講座システム)をあげるとすれば、アングロサクソンは先駆

者といえる。例として、一八五一年の万国博覧会を引き継いで創設されたロンドンのヴィクトリア＆

アルバート・ミュージアムは、労働者や民衆階級を対象としたミュージアムとして構想されたもので

あり、同時に、国中に新たなミュージアムや図書館をつくる機運を高めることになった。こうして科

学系博物館やヴィクトリア＆アルバート・ミュージアムなど国立の大博物館では講座や特有のガイド

付き訪問が整備されるようになる。

文化による解放は、十九世紀を通じての検討課題であり、たとえそれが複数の地域的な主導により

例証されたにしても、とりわけ、二十世紀になってから米国で民主主義思想の発展にとってミュージ

アムや図書館が決定的な要因となったことと比べれば二義的なものにしか見えない。こうした傾向は

両次大戦間より強まり、次第に一定数の文化施設が教育的サービスを行うようになる。これと同時期

にあたる一九三七年、発見宮殿が開館し、これは特別に養成された多くの実演指導者が行う講演
　　　　　　　　　　　　　　　パレ・ド・ラ・デクヴェルト

や実習を通して、大衆に科学の解説を施すことを任務とするものであり、他方、この一年後にはフ

ランス初の移動図書館車が活動を始める。一九三六年に始まる人民戦線の動向と、国民教育・美術大

臣ジャン・ゼとスポーツ余暇庁副長官レオ・ラグランジュの共同行動が目立つこの時期は、公衆との

新たな関係性を制度化するという特質をもつものである。

2 文化の民主化へ向けて

〔訓育〕にとって代わるべき）「教育」や「教育法」の概念は、その頃、異なる公衆と文化の所産との関係に焦点を当てる活動を喚起するために広く用いられていたが、次第に複雑化していく。北米で学校システムが文化に関心を向ける際に徐々に広く語られるようになったのが、「解釈」という用語である。この概念は、とりわけフリーマン・ティルデンが使ったもので、情報伝達の諸原則を大きく逸脱する公衆との関係をどういう形で定めればよいか定義することを目的とし、米国国立公園の要請に応えたものであった。多分野にわたり、グローバルかつ潜在的喚起力のあるアプローチとして、解釈は、その向き合う公衆の側に学びへの欲求を引き起こさせようとするのである。したがって、解釈は、その側からすれば、いままでなら受け身の受容で満足していたところから、民衆に行動を起こさせる、少なくとも起こす気にさせるよう働きかけるものである。

（1）F. Tilden, *Interpreting our heritage*, Chapel Hill, The University of North Carolina Press, 1957.

この動きは、第二次大戦末以降完結し、その研究から、政治体制によって文化が道具として使われる、いわゆる道具主義の結果を分析するまでになった。全体主義政権（ドイツ、イタリア、そしてソ連）は、文化機関（ミュゼから、劇場、フェスティバル、そして映画館まで）のもつ類まれな宣伝力を見せつ

42

けた。アメリカ文化が大西洋を越えて広く輸出され、ソビエト文化への対抗勢力として紹介されたの

はこうした文脈においてである。また、一九五九年、フランスで文化問題省が創設され、アンドレ・

マルローをそのトップにおいたのは、ある意味でアメリカ文化帝国主義への対応でもあった。[2]そこで

は、文化を政治との関係で考えるフランスならではの新たな流儀を練り上げていくことが問題とな

る。彼は、教育の場として考えられた学校や大学と、芸術や文化の感性的かつ可能なら好ましい経験

をする場とされるミュゼや劇場を分けて考えるが、そのときマルローの目的は、両者を相反するもの

としてではなく、その相違点を示し、そこから相補性を引き出し、おそらくは、道具主義にはリスク

がありうることを予告するものである。[3]

(1)P. Moulinier, *Les politiques publiques de la culture en France*, Paris, Puf, «Que sais-je?», 2020 (8ᵉ éd.).

(2)A. Malraux, *La politique, la culture* (1966), Paris, Gallimard, 1996.

(3)プラグマティズムに基づく研究。[訳注]

[マルロー]大臣が自らに課した最初の任務は、フランス全土にあまねく「文化の家」を配置する

という野心的な計画により文化の民主化を目指すことであった。地方それぞれの状況に応じて、劇

場、ミュゼあるいは市町村のホールにこの仕組みを導入することで、地方の公衆と普遍的なハイカ

ルチャーの聖なる姿かたちとの直接な（メディアシオンなしの）出会いを容易にする。これら「文化の

家」の役割は、実際のところ、地方における「フランス文化の砂漠地帯」という怠慢を取り繕おうとするものである。「人類の偉大なる総覧」に載った作品を皆に示すことにより、文化の民主化は、これらを現代に生かすとともに、これらがいまなおもたらしてくれる美的、内観的な潜在能力を各自に示そうとしている。この文化振興の第一フェーズに続いて、多分やや遅れて、文化のインフラストラクチャーの発展期がやってくるが、それは、他国、とりわけ（両次大戦間の）ソ連邦、（同じ頃、ナショナル・エンダウメント・フォー・ジ・アーツ

国立芸術基金 創設途上であった）米国、（第二次世界大戦後、アーツカウンシルを通して文化支援を行ってきた）英国での展開などに見られる。

しかし、文化のインフラストラクチャーを公衆が使えたかというと、当時、ブルデューとダルベルがミュゼについて行った調査が示すように、それはすべてにおいてということではなかった。さらに、マルローが提示した文化は、「人類の最も偉大な所産」を巡るある一つの思考を反映するものであり、それはその後一九六八年の出来事とのギャップをますます深めているように見える。文化の分野でのさまざまな硬直した考え方や「ブルジョワ」順応主義に対する反抗として、学生など若者たちのムーヴメント、すなわち六八年五月革命は、ダダやイジドール・イズーの文字主義、『カイエ・デュ・シネマ』誌のもたらしたヌーヴェル・ヴァーグ［新しい波の意］に対してもともと親近感を認めていたものであった。それは、アカデミー・フランセーズの認めた国家の栄光に対してという点で、「文化革

44

命」——毛沢東主義の中国では、その時はこれが実際どのような点で死に至るほど危険なものである
かをよく知らないまま繰り広げられていた——らしきものであるにすぎなかった。

（1）一九四五年頃イズーが提唱した文学・芸術運動で、語の意味よりも字の配置やオノマトペなどによる音楽的
効果を重視する。〔訳注〕

これに加えて、五月に推し進められた革命は、ただ単に文化にかかわるだけでなく、とりわけ明白
な形で文化と政治との関係を示すものであった。政府が行動を起こし損ねたのは、文化政策の転換、
導入、そして革新的展望である。並行してハイカルチャーの民主化を目指し、公権力によって払
われた真摯な努力は、ハイカルチャーに影響を及ぼす社会的決定論を考慮に入れることへのためらい
によって限定的だった。

3　文化アニマシオンから社会的包摂へ

芸術、異なる公衆、そしてそれらが政治のなかで果たす役割を巡る、より直接的な動きが発展する
のは、主として演劇界および文化センターのディレクターたちからであり、彼らはロジェ・プラン
ションやフランシス・ジャンソンといった大物たちの周りに集まった人々である。一九六八年を範と
して民衆演劇のディレクターたちが起草したテキスト「ヴィルールバンヌ宣言」で、彼らは地理的に

45

ではなく、社会経済的かつ世代的な理由で文化的提案から遠ざけられている「非—公衆」の境遇を案じている。なぜなら、その演目や提案される作品と彼らの関心事にはギャップがあると思われるからである。こうした状況に直面して、ジャンソンや他の多くの人々は、文化の民主化は、共同方式によって、創造を振興し、公衆を招き入れ、彼らとともに作業し、共通の政治的プロジェクトを目指す真の文化的行動を経るものでなければならない、との考えを表明する。

（1）F. Jeanson, *L'Action culturelle dans la cité*, Paris, Seuil, 1973.

それでも、こうした考察はより古くから行われている。それは、ジャン・ヴィラールがTNP（国立民衆劇場）の活動のなかで俳優らとともに公衆との出会いを求め、そこで上演された作品の意味について観客との討議を試みた仕事にまで遡る。彼を通じて強調されているのが分かるのは、解放の媒体としての演劇観であった。当時、自らを政治的関心事の前衛に位置づけていた演劇は、多くの人々を結集するというミッションを再確認するとともに、自らを文化的かつ政治的な解放や変革を主導するものの一つとして任じようとするものであった。統合的文化の時代が進みはじめたかに見えたが、るもののヴィジョンが浮かび上がり、また、同じく正当なものとしてさにもかかわらずそれが後退すると他のヴィジョンが浮かび上がり、また、同じく正当なものとしてさまざまな文化が現れてくる。これこそ「文化のデモクラシー」の原則である。

それでもこの時期、人民戦線の時代に創設された積極的教育方法訓練センター（CEMEA）のよ

46

うに民衆教育の流れを汲む文化的・社会文化的アニマシオンが、可能な戦略として自覚と自立を掲げて現れた。一九七〇年代中頃の比較的楽観的な経済情勢からは、文化的役割を果たす特殊な部門が参入する。これがアニマトゥールであり、文化拠点やとりわけ青少年関連のネットワークを通じて導入されることになった。権力の意のままになるものとみなされたこともあって、アニマトゥールは文化部門の大部分から拒否されるが、それは、多くの場合さまざまなものが入り混じった仕事内容の質が、ある種の軽蔑をもって見られたからである。

一九八一年にフランソワ・ミッテランが権力の座に就くと、その航跡のもとにジャック・ラングが登用されて、文化にとっては予算面で幸運な時期が始まる。彼の登用は文化政策に急進的な変革をもたらすが、それはアニマシオンを差し置き、はっきりと創造のほうに特権を与えるものであり、すべからく文化産業の振興を助長しようとするものである。文化省が介入する度合いが非常に拡大したにしても、文化産業においても、(当時、各種の音楽祭や「読書狂」[i]などがあった)フェスティバル関連においても、その他の側面から見ると、そこでのアニマシオンは大幅に見捨てられたように見える。

（1）一九八九年、文化大臣ジャック・ラングが組織化し十月の週末に開催された読書推進運動の名称。その後、「図書の時間」「楽しい読書」と名称や内容の変遷を経て、二〇一〇年以降「あなたに読書を！」として毎年五月の週末四日間開催されている。〔訳注〕

それから待つこと一五年近く、やっと一九九七年にジョスパンが政権に就き、若者の雇用制度を導入するが、それは、「社会メディアシオン」の表現と同様、こうした仕組みにより責任を持つことになる「文化メディアトゥール」という表現を、文化施設のみならず地方自治体でも普及させるためである。

こうした発展が進んでいく文脈は偏りのないものではない。一九九七年、英国でブレアが政権を握ったことが社会との間に破綻を生じさせる。この国で採用されたのは「社会的包摂」という表現である。ここで文化施設は、ターゲットとした公衆を特別な行動によって包摂しようと試みるのに格別に適した機関として立ち現れる[1]。

（1）A. Barrère, F. Mairesse, (dir.), *L'inclusion sociale. Les enjeux de la culture et de l'éducation*, Paris, L'Harmattan, 2015.

合衆国で、ほとんどの時期を通じてよく使われたのが、社会的、物理的規模にわたって皆にアクセス可能な機関を発展させることを求め、さまざまな解釈を許容する「物事に関心をもたせること」(outreach) やとりわけ「アクセス」(access) といった用語であった。

隣り合ってはいても等価ではない（つまり、フランスではより政治的であり、他ではより社会的、もっと

言えば、社会活動的である）こうした文化的行動や政策の網に捕らえてみると、本来、文化の共有（バルタージュ）が

その指導原理であり続けている「フランス流の」文化メディアシオンの特異性に、いまや十分に気づ

くことができる。

Ⅲ　文化メディアシオンの諸戦略

　文化メディアシオン、民衆教育、教育行動、あるいは社会的包摂、訓育、普及といった事柄は、芸

術や文化と公衆の間を近づける一定の努力に対応したさまざまな側面のことである。ここで分析すべ

きは、用語というよりもむしろそれが包含している諸行動であり、そのうちのいくつかを優先的に取

り扱いたいのだが、それは〔芸術・文化と公衆との〕関連という点でとても異なる戦略をもつからであ

る。そこでは人々との関連を示す四つの態様を扱い、そこからメディアシオンの諸行動を構想し発展

させるのである。

1 認識との関連

メディアシオン活動のほとんどは、いずれも知識の伝達様式と考えられている。ガイド付き訪問であれ普及のための講演であれ、また作品分析であれ情報内容の伝達としてタブレット端末のアプリケーションであれ、これらの活動はほとんどの場合、知識もしくは情報内容の伝達として理解されている。十九世紀を通じて普及活動や民衆教育を先導するほとんどが、新聞、講演、ガイド付き訪問を通じたこの道を通ってきた。情報を与えることはまた、それを受け取る公衆にとっても、その当時からすでに任務達成感を持つメディアトゥールにとっても、比較的数量化しやすく安全な活動と見える。ただし、実際に行われた評価の仕組みのほとんどは、公衆が伝達されたものをよく理解していたかどうか証明しようとするものではなかったのではなかろうか？

メディアシオンと学校との関連──そしてまた、訓育から教育へと推移する学校における関連──は、こうした対置にこそ、それなりの理由が潜んでいる。文化施設はしばしば学校の文脈の外に置かれてはいたが、暗黙のうちにこれと関わる学びの場として紹介されていた。展示されたコレクション、作品制作の時期、作品を着想したアーティストや職人の歴史、あるいはそこで提起されているテーマについて何の情報も得ることなしにミュゼを出るということが考えられるだろうか？　訪問者であれ、メディアトゥールであれ、大多数の者にとってそれはありそうもないように思われる。

とはいえ、認識との関連は複数の面をもっており、そこでは情報伝達の原則でさえその他多くの可能性のなかの一つに過ぎない。ソクラテスは何も知らない振りをしてその対話者に質問し対話を成立させ、そしてこの対話から対話者は、一目見て思い描いたものとは随分と異なる見解を「産み出す」ことになる（これが産婆術の原則である）。ソクラテス流の実践は、初期のオーディオガイドの単調な声で語られる情報の流れとは正反対のものである。その実践は、認識プロジェクトの核心にあってさまざまな面の一つにアクセントを置くことで、その作業は、訪問者や観客によって多少とも能動的に行われる。

（1）ソクラテスの問答法のこと。自らは積極的なロゴスを産み得ないが、対話によって相手のロゴスの産出を手伝い、また産まれたロゴスの吟味を行うことを産婆の仕事にたとえて呼んだ語。〔訳注〕

　そうは言っても、可能性の連続体というものが存在し、それは、情報の単なる伝達や受動的な公衆の前での助手のデモンストレーションから、その公衆が観察や推論によって理解し、知ろうとする濃密な活動まで繋がっている。メディアトゥール自身は、いつも同じ役割を果たしているわけではなく、ソクラテスと（プラトンの『饗宴』のなかの話者の一人である）アガトンあるいは他の雄弁家の役割を代わるがわる演じることもある。公衆の側はどうかというと、いつも、また必ずしも産婆術の亜流から問いかけられたいわけではない。芸術的、美的、認知的な提案に対してなまけていたり、受け身

51

でいる権利は、正当に主張できる。ときには単なる情報だけで満足できるものであり、それだけで望ましいこともある。

たとえ、知識を吐露することが往々にして文化メディアシオンに本来的に備わる役割であるにしても、メディアシオンの時間の後、(美術史や音楽学等々の)複合的な知識の分野の抜粋であるにしても、しばしばステレオタイプか初歩的な見解の先に、強固な知を獲得できると思うのは幻想でしかない。実際、メディアシオンの時間は短時間のうちに展開し、反対に教師の仕事は長期にわたるものである。メディアシオンの時間性は、とりわけ可能性を示すこと、つまり、新しい知識の領野を提示すること、われわれを取り囲み、あるいはそのなかのいくつかの通り道だけが示されているようなもののイメージを前にして、複雑そのものである現実を探究することなどを目指すのである。与えられた情報や部分的な理解でも、少し世の中で輝き、もっと知りたいと思わせるには十分であろう。

2 諸感覚との関連

われわれと社会、とりわけ芸術作品との関係は、単に(図書やデジタル媒体など)書きものによるコミュニケーションを構成するコード化情報だけで済んでいるのではない。言説に伴う言葉（パロール）は、すでにそれ自体に皮肉や同情、怒りや優しさなどを凝縮できる抑揚（イントネーション）というものを備えている。メディア

トゥール＝話者自身がその態度や風貌によって極めて豊かな非言語的コミュニケーション（ノンバーバル）をもたらしている。

しかしこの特性は、教師、弁護士、政治家、販売員といったその職務（メティエ）が、部分的にもコミュニケーションにかかわる性格のものに依存しているあらゆる人々と共有しており、こうした特性を超えたところにあるメディアトゥールの特殊性は、その実践がかなりの程度その人なりの感受性に依っている、という事実に起因している。芸術の修練のように、美的コミュニケーションは、大部分、（認識論で言うところの）「感じる」「共に抱く」（シンパシー）という意味での）共感による超言語的であまり理性的でない回路を通ってなされるのである。

われわれが人生や文化を理解するためには、ただ言葉さえあればよい、ということはない。ところで、人生や文化を経験しようと欲する者は、審美観の基礎をつくりあげ、かつ諸感覚の全部を通して、他の手段を用いて体験するのである。ワインのティスティングには、最初のうちは、メディアトゥールの存在が必要なだけでなく、長期にわたる修行も必要である。そして、言葉がワイン評価（パロール）の指針となり得るならば、もはや経験そのものの出番ではない。これこそ、まさに文化の場において同様に濃密な仕方で行われるやり方であり、高級レストランに足しげく通うことで自身の口蓋（味覚）の感受性を磨くことができるのと同じように、文化を評価するには、諸感覚を磨くことが必要である。文化の経験は、提案される活動のプロセスにおいて、多分さまざまに働きかけられる嗅覚、触ある。

角、味覚、（とりわけ）視覚、そして聴覚を経由する。いずれにせよ、それは情報伝達に限られたものではないのである。

評価の問題は、メディアシオンを行っている時間のなかだけで解決されるわけではない。つまり、趣味の形成は、長く根気のいる作業を前提とするからである。それでも、メディアトゥールがこうした計画に力を注ぐ限り、メディアシオンの時間によって、それがより長期にわたる養成や自己訓練のプロセスを始動させることができるのである。ただ不幸にしてこうした投資は、ほとんどのメディアシオン行為のなかでは無視される。疑いなく、われわれの学校・大学教育は、美的教育を大幅にカットしていることもあり、事態を改善することには貢献していない。諸感覚に基づくこの種の評価は、見かけは客観的で堅実な情報の（量的）コミュニケーションに比べると、当惑させるような、正当性の薄いものとみなされがちである。多くのメディアシオン活動がこうした戦略を全面的に棚上げにしてしまうのは、こうした理由による。こう言ってもいいだろう——ある意味で情報伝達はわれわれの注意の大部分を動かすので、認識のために諸感覚を使うことと対立し、特権を与えられて行われる言語によるアプローチは、その他のアプローチを犠牲にして行われる、そして、またその逆もありうるのである。

（デッサンや彫刻などの）芸術的実践に関連したワークショップや、紅茶の試飲会、香水入門のワー

54

クショップなどのさなかには、それでもこうした目標は見出される。スペクタクル（の前後）や展示会訪問で行われる評価のアプローチにおいて、多くのメディアトゥールは、作品や俳優の演技のいくつかの側面に留意するよう端的にスピーチするにとどめ、説明したりはしない。ただ、身ぶり、形、色彩、音の評価をするよう促すのである。

3　他者との関連

もし、文化メディアシオンがまず関係性として現れるとすれば、文化の対象物との直接的な関係性よりも、個人やグループとの関連を優先するかもしれない。文化活動を経由して「民衆教育」の考えが芽生えた時以来、より鮮明になった文化メディアシオンの政治的次元は、まずは社会のまとまりと市民の討議を確認し強化するための枠組みを文化のなかに見出すことであった。多くの実行者にとって、何よりも重要なのは、文化を媒介することにより、意見交換を可能にするリソースとして、劇場、ミュゼ、図書館を利用しつつ、社会的絆で協働して、（極貧、文盲、定住の家を持たないなど）孤立し疎外された人々を包摂することを目指す活動を発展させることであった。

（1）« Tous bénévoles », Le Guide de la médiation culturelle dans le champ social, Paris, Assoc. « Tous bénévoles », 2015; N. Simon, Participatory museum, s.l., 2.0, 2010.

これらの場合、往々にしてメディアトゥールの最初の任務は、自分が文化の場に「値しない」と思いこんで、そこから最も遠ざかっている人々に正当な関係があると思わせるよう、感情を修復してやることである。確かに、これらのワークショップや活動や講演会のそれぞれは、知識を増やしたり感覚を洗練させたりするが、優先するのは多分他のところにある。多くの参加型プロジェクトが一九七〇年代以降発展し、その数年後には参加と協働構築のサイバーコミュニティ2・0[1]の論理のなかで続いたが、これらは、（一つの演劇作品、集団的なパフォーマンス、企画展示を作り上げるといった）共通の行動から始まり、こうして一緒になって文化を自分たちのものにしようと模索している。

（1）インターネット空間において、不特定多数の人々が、受動的にサービスを享受するだけでなく、能動的に表現し得る技術やサービス開発姿勢。〔訳注〕

このような観点からすると、メディアトゥールの役割は、情報を保持し配布する者や知識を「産み出す」者、あるいは感性ファシリテーターとは異なる。メディアトゥールはまずグループのなかで交流を生み出し、それぞれの間に絆を創り、また文化の対象物や場とそのメディアシオンの枠組みに入ってきた異なる個々人との間にグローバルな関係を設定しようとする。こうした対応の仕方は、利点であると同時に不便でもある。なぜなら、たとえグループのまとまりや一体感によって安心したり、ときには熱狂したりさえするものがいるとしても、メディアトゥールもメディアシオンの対

56

象者もまた、「一対一の対話」として構想され体験される美的関係において、集団を優先するのは我慢ならないと思う者もいる。その論法は、次のようなやり方で正当化されうる。つまり、個人が二〇人程度のグループのなかの一人であろうと、数百人からなる行動に参加する場合であろうと、それはほとんど問題ではなく、優先権を与えようと思うのは、まずは、（美術作品、テクスト、スペクタクルといった）文化の対象物との関係である。

こうして、公衆もメディアトゥールもその大多数は、むしろ対象物を通じて世界とのより強固な関係を深めようし、グループの交流がどうだ、参加型行動がどうだといった見方を避けようとする可能性がある。実際、文化は、対象への多少とも濃密な思いを通じ、個人の内心に基づいて把握される。社会的な面では、われわれの内心のこうした特別な性向は、われわれ個人間で相互に認知し、一定数の共通行動を共にするのを助ける。これら二つの契機の間には緊張があって、この両者が同時に実現することが必ずしも良いということではない。

4　金銭との関連

認識、諸感覚、他者との関連について言及するとき、その最も高尚な意味において、メディアシオンのプロジェクトに関係した側面にも、それなりの注意を払う必要がある。メディアシオンの財政

問題とより広い意味での金銭の関連は、文化の焦点としてはあまり取り上げられず、メディアシオンの恥ずべき部分として現れる。

だからといってメディアシオンの戦略としては、それが機能するための経済的モデルを棚上げにすることはできない。その経済モデルは、家庭や友人関係のネットワークに基づくこともありうるし、ボランティアや寄贈に基礎を置くこともありうる。[1] これは、またしばしば租税による共同の資金提供をもとにした文化、社会政策の枠組みのなかでの補助金制度の論理の上でも成り立つ。また徐々に、（ガイド付き訪問では公衆が直接費用を払う形で）市場原理に頼るようにさえなってきている。こうした特殊性のそれぞれがメディアシオン活動自体に影響をもたらすことになるであろう。

（1）寄贈の論理に限らず、関連分野に適用された市場・公共の論理については、以下を参照のこと。F. Mairesse, *Musée hybride*, Paris, La Documentation française, 2010.

公的資金提供あるいは寄贈の論理では、手段の問題にはあまり、というよりまったく目が向けられていないが、（問題は、逆だと思われ）、メディアシオンの諸活動には何らかの代価がかかっている。したがって逆に、固有の財源によってメディアシオンに自動的に財源配分するようにすれば、財政問題は常に多少とも直接的な仕方になるように思われる。その際、文化施設それ自体は、予算削減を甘受しているため、この部門へ投資することの「損失」には二の足を踏むのである。だから諸活動は、少

58

なくともそれが高くつき過ぎないようにすることが必要であるし、その内容や期間、それにメディアトゥールの仕込みに必然的に影響を及ぼす事柄は「報告」されねばならない。さらに、これは、「型どおりの」訪問、講演会、ワークショップなどに画一化し、大幅にイノベーションの可能性に制約をかけるものであり、まさにシステムの中心にコスト・コントロールもしくは統合経済の論理をもたらすものである。

5　ハイブリッドなメディアシオン

メディアシオンのどの戦略も、社会と関連する態様のなかの一つから出発してその位置を定めなければならない。もし、公衆やメディアトゥールと同じ数だけメディアシオン活動があるとすれば、（ある種の大きな全体を定義できるとしても）、すべてを対象とし、これまでのパラグラフで述べたすべての仕掛けに応えうるメディアシオンの一類型を予見することはできない。メディアシオンが、その対象とする公衆との関連において自らの位置を定める必要があることは明らかと思われる。なぜなら人は、子どもと大人、また、ミュゼに来慣れた者と新参者に同じやり方で話しかけたりはしないのである。したがって選ぶ必要がある。どんな選択をするにしても、その影響力は、政治的、社会的、美

59

的、哲学的、また経済的な観点から異なる見通し（やその結果）に基づくのである。

語られてきたすべての戦術的選択肢のなかで、あまり重要性がないというわけではないが、他より

リスクが高く、標的にされているように思われるものがいくつかある。他者との関係や諸感覚との関

係は、学校での学びの伝統的な方法を十分に使い倒した仕組みに依存する「古典的」プログラムの

ゆえに、しばしば無視されてきた。（解釈であれ産婆術であれ）知識の伝達や共有における公衆の側か

らのより大きなかかわりの研究は、最もよく行われている路線とはもはやまったく交わらないのであ

る。それに、最もよく行われている路線が必ずしも最良ではないし、公衆に最も高く評価されるもの

でもない。メディアシオンの問題が、個人、グループ、文化的提案の間で関係あるものとして現れる

なら、当然のことながら、グループや予測される関係のタイプに即して、異なるタイプの関係性を持

つアプローチを採用することを考えねばならない。

60

第二章　メディアトゥールとその類縁

　メディアシオンの概念は長く碇を下ろして存在していたが、前章で述べたようにタイプの異なる活動に即した職の相貌が浮かび上がってきたのはつい最近のことである。どれほどの数のメディアトゥールが存在しているのか？　真の職能として文化メディアシオンを語ることができるのだろうか？　メディアシオンという職務に到達するまでの段階はいかなるものだろうか、また、この職務に充てられているポストは文化機構のなかでどう組織化されているのだろうか？　メディアトゥールと文化に従事する他の専門職との関係はいかなるものだろうか？　こうした質問のどれに答えるのもあまり楽なことではない。

I　メディアシオン——形成途上の職能？

　文化メディアシオンは、今のところ、語の社会学的な意味としては一つの職能とみなすことはできない。なぜならこの部門は実際のところ、医師や建築家の場合のように、十分に自律的で組織化された仕方で現れ、社会におけるその役割についての明白なヴィジョンを掲げているような、公権力や利用者から認められた集団としては浮かび上がっていないからである。公衆は、「文化メディアシオン」という表現自体がまだどういうものなのかよく分かっていないように思われる。それでも、複数の指標が示しているように、部分的にしか知られていない特殊な事柄を任務とし、特別な養成にも与って、ほとんどの大きな文化施設に存在する、量的に大きな一部門が浮かび上がっている。

（1）B. Péquignot, « Sociologie et médiation culturelle », L'Observatoire. La revue des politiques culturelles, 2007, n° 32, p. 3-7.〔電子ジャーナルにつき、本文参照 https://www.cairn.info/revue-l-observatoire-2007-2-page-3. htm〕、訳注〕

1 伝播、分布

メディアトゥールの人数についての正確なデータは存在しない。それはとりわけ、呼称が守られておらず、多くの文化メディアトゥールがその職務を異なる名称のもとで行っているからである。ときに一万五〇〇〇人の雇用があるとの数字が引用されるが、われわれの知る限り、この件で信頼のおける統計をもたらすアンケート調査はまだ行われていない。最も正確な数字をもつ部門は、おそらくミュゼおよび文化財の部門で、これはオレリ・ペイランの修士論文のテーマとして、特にこの部門におけるメディアトゥールの人数を推定することに充てられた（その数は二十一世紀初頭でメディアトゥール約六五〇〇人である）[1]。文化財部門は、メディアシオンの概念が最もよく定着しているように見えるが、これはとりわけフランスのミュゼ（ミュゼ・ド・フランス）に関する法律（二〇〇二）の採択以降のことで、法律は、申請してこの呼称〔ミュゼ・ド・フランス〕を名乗るミュゼにメディアシオンのサービスを持つことを義務付けている[2]。

（1）A. Peyrin, *Être médiateur au musée. Sociologie d'un métier en trompe-l'œil*, Paris, La Documentation française, 2010.
（2）序一二ページの訳注を参照。〔訳注〕

ミュゼが雇用の最大の受け皿となっていないとしても、国立の施設は広くこの表現の普及に貢献す

ることで最も大きなシンボル的役割を担っている。こうした施設のいくつかを挙げると、ルーヴル美術館、ヴェルサイユ宮殿、ユニヴェルシアンス、ポンピドゥー・センター、フィルハーモニー・ド・パリ、パリとボルドーのオペラ座では、メディアシオン関連の部署もしくは係を持ち、大きいところでは、（さまざまな呼称のもとに）数十名のメディアトゥールを抱えている。呼称は施設によって大きな広がりがある。メディアシオン部、教育部、公衆部、文化部、文化活動もしくは文化振興部などで、これほどたくさんの名称があるのは、多かれ少なかれ古い政策の尺度で練られ、それぞれに固有の位置づけを反映しているからである。

（1）Universience、二〇〇九年、従来のパレ・ド・ラ・デクヴェルト（発見宮殿）とラ・ヴィレット科学産業都市［博物館］が再編された公施設法人で、二〇一〇年以降、ユニヴェルシアンスの名称を用いて、知の垣根を取り払い、科学を文化のなかに置くことを標榜している。［訳注］

地方自治体は第二の雇用供給元である。これらは一九六〇年以降、さまざまな省庁で展開された地方分散や地方分権の施策の恩恵を受けている。大都市に見ることができる文化問題局あるいは文化局は、それぞれのネットワークに固有の活動を実現したり、組織全般を安定化させるために、正式にプロジェクト・マネジャーを雇用している。都市とは別に、県や地域圏（県議会、地域圏議会）や自治体間共同体でも、普及やメディアシオンについて、ときには同様の役割を演じることがある。

ほかにも海外の文化センターやアリアンス・フランセーズでメディアトゥールが雇用されている。さらに大使館も然りである（ある程度まで文化担当官がメディアシオンと同等の役割を演じることになっている）。

（1）一八八三年に創設され、パリに本部を置く、フランス語普及のための民間団体。〔訳注〕

これら二つの大きな雇用者タイプがあるゆえに、言うなれば、全国に散在し多少とも流動的なあらゆる小さな**機構**（協会的なものやフェスティバルのように多少とも制度化したもので、フランスでは二千近くある）を合わせると、大きな受け皿となっていることが見えにくくなっている。それでもこれらは、公衆とメディアシオンとの関係では特に重要な役割を演じている。ここ何年か、病院や刑務所のようないわゆる文化機構ではないところでも、メディアシオン活動を展開するためにメディアトゥールを採用しているところがある。

同時に、とは言ってもまったく別の営利的な観点から、文化部門と関連した（Muséa 社のような）下請け企業で、（多少ともこうした職務の養成を経た人員を雇用している）大規模公的施設向けにメディアシオンの供給を始めたところもある。これらの施設は、公務員の雇用が限られているために、とりわけ、受付、監視、そしてメディアシオンに関し徐々に人材提供開発サービス市場に頼るようになっている。

メディアシオンにおける求人は、文化部門における求人全体の一割弱を占めるが、これは文化プロジェクトの事務、企画、管理の求人に続くものである。それでも、コミュニケーションやマーケティングの専門家を求める求人の水準と同等である。もし、これらの求人に「メディアシオン」という特定の用語を使う人物像を見て取るなら、案内講師や公衆関係アタシェ（担当者）、そしてまた、制作、コミュニケーション、接遇のディレクター、チケット販売所の文化総合職、受け入れ・案内講師、遺跡など文化的サイトのコーディネーター、視覚芸術・トランスメディア特任担当等多くの複合的（ハイブリッド）なポストの数々を挙げることができよう。[2]

（1）Mathieu, *L'Action culturelle et ses métiers*, Paris, Puf, 2011.
（2）例えば、この分野での研修・求人情報を掲載したサイト Profil Culture（www.proficulture.com）がある。

2 養成システム、協会、研究

専門職業部門の認知は、その職務を遂行（メディエ）するために特定の能力が必要であり、したがって需要に応えるようこれと連動するアドホックな養成システムがあるという考えが示されてからである。一九九〇年代末、メディアシオンの政策とこの種のポストの出現に直結した養成システムが、時を同じくして展開するが、それは実際、両々相俟って行われたものである。こうした新しい養成システム

は、そうは言ってもより古い学習指導論理に発するもので、一九七〇年代初頭からATAC（文化行動のための技術協会）やANFIAC（芸術文化の養成・情報のための全国協会）周辺で行われた養成システムに関連付けられる。大学関係で、いくつかの養成システムが陽の目を見るのはやっと一九八〇年代末からで、とりわけソルボンヌ・ヌヴェル（パリ第三大学）ではクロード・アジザやジャック・ボアソナードの周辺、パリ第七大学では文化アニマシオンの概念に造詣の深いジャン・デュヴィニョーのもとであった。二〇〇〇年代初頭、エリザベス・カイエとミシェル・ヴァン・プラエは、文化メディアシオン関連の二五の養成システムを調査する（ただし、名称としてそのまま文化メディアシオンを名乗っているところは、そのうちの一〇件弱である）。文化メディアシオンの市場が存在している証拠として、同様に多くの私立学校が学部卒、修士課程卒レベルでこの分野の養成システムを展開したにもかかわらず、この数値は、ここ数年でやや減少している（なお、この用語は、全国職業適性レジスターにある一四ファイルへの参照を示している）。

（1）É. Caillet M. Van-Praët, « Musées et expositions. Métiers et formations en 2001 », *Chroniques de l'AFAA*, n° 30, 2001.
（2）次のサイトで入手可：www.francecompetences.fr

したがって、文化メディアシオンのための一連の養成システムと一定の需要は存在している。それ

67

でも、メディアトゥールの担い手をまとめるための全国協会も労働組合もまだ一切現れてきていない。一九九九年、ローヌ゠アルプ地域圏にセシリア・ド・ヴァリーヌのイニシアティブで創設された、二〇年間活動しているMCA（文化メディアシオン協会）は、最もまとまりがあり、この分野で活動している研究者や専門家が加入している。

文化メディアシオンは、すでに見てきたように一九九〇年代末に行われた若年者雇用の発展のための諸施策の恩恵を受けた。その代わり、これに続く数年でその活動が実際に活用されたかというとそうは言えない。都市政策のなかでは常に「文化振興」という軸があるにもかかわらず、である。フランスは、文化政策の選択肢として、公衆と直接接触する媒介者や、公衆に手を差し伸べる人々よりもずっと、創作者やその周辺の科学者に重きを置いてきたように思われる。大西洋の向こう側と比較してみると、ケベック州、より正確にモントリオール市では、その統合政策の主要軸の一つとして「文化メディアシオン」という表現を取り入れた。[1]

したがって、文化メディアシオンの概念は、政治面でも、協会活動面でも次第に求心力を発揮する

（1）モントリオール市のサイト（montreal.mediationculturelle.org）および下記文献を参照：J.-M. Lafortune, *La Médiation culturelle. Les sens des mots et l'essence des pratiques*, Québec, Presse de l'université de Québec, «Publics et culture», 2012 et N. Casemajor et alii (dir.), *Expériences critiques de la médiation culturelle*, Paris, Hermann, 2017.

ようになっている。学術的な面でも同様な動きがあり、養成に並行して多くの研究成果が刊行されている。これらによって、この部門の占める場所が、コミュニケーション（および情報通信諸科学）と教育（およびこれに関連する諸科学）、そして芸術の諸科学の交差点に位置する、学際的研究の場であることが認められたのである。この主題ではいくつもの博士論文が書かれており[1]、他方、多くの国際シンポジウムが開催され、このテーマを巡って多くの科学者が集っている[2]。

(1) 例えば、舞台芸術分野での Nathalie Montoya や Marie-Christine Bordeax、あるいは文化財分野での Aurélie Peyrin の論文。

(2) とりわけ最近のシンポジウムには l'Université Sorbonne Nouvelle Paris 3 (2013), l'Université Concordia (Montréal, 2014), l'Université du Québec à Trois-Rivières (2016) がある。

3　さまざまな組織

　文化メディアシオンの世界についての研究が発展することによって、何よりもそのイメージを洗練させ、とりわけメディアシオンという現象があらゆる文化部門に共通であるにもかかわらず、実際にはどの部門もそこに特有の組織的アプローチや態様を発展させることがなかった、ということが分かってきた。メディアシオンは、こうして文化の一単独部門に限定できない現象として現れている

69

が、それは応用される分野次第で、メディアシオンの活動展開の仕方はごく異なったものでありうるからである。

(1) 次の研究による。N. Aubouin, Fr. Kletz, O. Lenay, «Médiation culturelle. L'enjeu de la gestion des ressources humaines» *Cultures études*, DEPS, n° 1, 2010.

前章では、情報、養成との関連、他者との関係、あるいは美意識（さらには経済的側面）に重点を置くことで、メディアシオンが採りうるさまざまな形態について述べた。これらのタイプのどれを選んでも、直接に特定の文化部門と結びつくものではない。すなわち、劇場でも図書館でもミュゼでも、情報伝達であったり、学び方であったり、あるいは社会的な繋がり、むしろこうした諸構造を見出すのである。

比較的少人数のチーム（この数が最も多い）においては、専門化することにこだわったり、特定の手法を採用したりすることが比較的少ないように見え、そしてメディアトゥールは、出会うすべての公衆の相手をせねばならない。その職務はまずもって多様である。それはメディアシオン活動を思い描くために前もって介入するとともに、公衆とも直に向き合って介入するのである。こうした元々の多義性は、長い間、他の専門職である俳優、学芸員、司書が担ってきたものだが、組織機構の展開につれて異なる形をとることができるようになった。

逆に、一〇人以上のメディアトゥールを雇用する施設では、（すべての公衆に等質のサービスを保証するために）、仕事の配分やプログラムを一定程度標準化することが問題となる。大規模施設によっては、各自が公衆に対応するとともに後方業務や内容の準備にもあたるようにして、ある種の多義性の保持を決定できたところもある。しかし、他のところでは、異なる戦略を選ぶことになり、仕事について一定の専門化を取り入れている。こうして、かたや内容の伝達を任務とするメディアトゥールと、かたや社会的により遠いところにいる公衆との関係を専門として持つメディアトゥールとに仕分けされるのを見て取ることができる。前者は、多くの場合、その［雇用されている］機関の文化・芸術的専門分野の豊富な知識（ミュゼでは美術史のディプローム、演劇では演劇学や文学のディプローム等々）を持っている。後者は、社会問題に焦点を当てたより長期の養成（社会学、社会心理学、ソーシャルワーク等々）をベースに職務のより社会的なアプローチを行う。一般に両者とも、メディアシオンの仕組みを構想し、組織し、それらを異なる公衆のタイプに適応させる、公衆をよく知る専門家の支援もしくは監督を受ける。大多数の機関は、「社会的」アプローチよりも「芸術的」アプローチを普及しようとする傾向にある。もちろん文化的内容の頒布により社会的絆の創造を優先する諸機構は別とし、であるが。また、非常に専門的な形態のものも見受けられ、それらは社会的関心事や知の伝達に重きを置いた仕組みを別個のかたちで練成することを目的とし、またさらにはこの分野で共同で行う

71

アプローチを大きく度外視するものの、ごく専門的内容の開発や再生だけに重点を置いたサービスの練成を目指すものもある。

II　メディアトゥールとその他のもの

文化諸機関で増大しつつあるその役割にもかかわらず、メディアトゥールの職務は、学術的な観点でも創造性の観点でも、比較的下位にとどまっている。国立の大機構の責任者のうち、何人がメディアシオンという職務の出だろうか？　実際にはゼロである。一定規模の文化施設を経営管理するための主要な二つの道は、創造もしくは学術的経路か、行政職となるかである[1]。もし、これら責任者たちの多くが、創造性（および、施設のタイプに即した学術的知力）、もしくは管理運営における優位性を確信しているとすれば、ほとんどのものが、組織におけるメディアトゥールの中枢的地位や身分については明らかにより懐疑的にならざるを得ないことがわかる。

（1）そして、より大規模な施設では、芸術界出身の「総裁」と高級官僚出身の「館長」、あるいはその逆の組み合わせによる二頭管理体制を敷いている。

72

このことから、われわれは、メディアトゥールの居場所だけでなく、とりわけ文化にかかわる他の職務、広報活動（メディエ／パブリック・リレーションズ）の専門家をはじめとする、公衆にかかわる他の責任者たちとの関連について自問する必要がある。

1 主要なポジション？

たいていの場合、文化センターの未来のメディアトゥールで館長となる可能性のある者、展覧会コミッショナー、アーティスト、学者、監督、もしくは俳優たちは、比較的同一の学術的世界（美術学校もしくは大学）を出ている。学卒者であれ、アーティストであれ、バカロレア十五年の学歴をもつ者（これがメディアトゥール、美術史家、美術商、学芸員などの現実のプロフィールであるが）、いずれの二人をとってみても、学業修了後、まったく異なる地位に就く可能性がある。いくつかの組織──それは大概小規模なものであるが──では、皆が多かれ少なかれ同様の地位にあるような、比較的に階層的でないガバナンスシステムを展開しており、そこでは、責任者は対等者のなかの第一人者（プリムス・インテル・パレス）として現れ、決定は共同で行われる。こうした組織は、多くのアマチュアのグループや協会に、また、新しくできるほとんどの小さな機構に見出すことができる。こうした文脈からは、メディアトゥールの身分は他の職種のそれとあまり変わらず、任務の一定の専門性が現れることがありうるにしても、関係性

73

は各人への尊敬に基づいて比較的同等で、各人は共通の仕事に自分なりの役割を果たすのである。

（1）バカロレア（baccalauréat）は、フランスの中等教育（一般にリセ）修了と高等教育（一般に大学）入学資格を認定する試験・資格である。これに一般的なコースとして、大学学士課程三年と修士課程二年をあわせたレベルが、俗に bac+5 と表記される。［訳注］

大規模施設、より一般に言えば公共行政機構におけるメディアシオンの状況は、逆に、［小規模のそれとは］かなり異なっているように見える。第一の違いは階層的な秩序である。その草創のときから行政の論理が権威主義的（あるいは強度に階層化された）管理機構の上に存在し続けており、市、県、あるいは地域圏、さらには公権力に結びついた組織においても、その文化サービスはこの慣例を破るものではない。

第二の違いは、こうした、少なくともフランスでは実際有益なものではない階層のなかのメディアトゥールの位置づけに関係している。たとえ、一九七〇年代のフランスで、文化活動や社会文化アニマシオンに関して、大きな前進があったとしても、これに続く一〇年間を通じてその展開が追い求められることはなかった。こうして文化施設の管理の地位を我が物としたのは、とりわけ学者（ミュゼもしくは科学センター）やアーティスト（舞台芸術界）ということになる。

こうしたパースペクティブのなかで、（子どものためのミュゼ［ミュゼ・アン・エルブ］(1)）やいくつかの科

学文化センターのような）特定の例外は別として、文化メディアシオンは、それが政治の成り行き次第で進展するものである以上、よくても二次的な地位でしか現れてこない。責任者の専門的アイデンティティによって、彼がその組織のために展開し得るヴィジョンや、実行することができる優先順位に重大な影響がもたらされるのは、おのずと分かるものである。多くの場合、文化メディアシオンのサービスは、芸術面や経済面に多くをもたらすことのない出費部門としてしかみなされておらず、そして最も多いのは、中間的なサービスと考えられていることである。「教育プログラム担当者は、いまだ高度に教育的な機能（fonction）を満たしているのか、あるいはその行動は、子守り、もしくは IKEA の提唱した託児所のとても上品版そのものではないか？」と、ほぼ一五年も前にすでに［グイド・］グエルゾーニと［ガブリエーレ・］トロイロが指摘している。

もちろん、ジョエル・ル・マレクの言葉を借りれば、公衆との主要な接点、公衆の真の代弁者といった文化メディアシオンの中心的な地位を擁護することはできる。しかし、文化組織のなかで、こ

(1) Musée en herbe は将来有望な、未来のミュゼの意。「三歳から一〇三歳までの美術館」を標榜する民間美術館で、幼児や児童を対象としたメディアシオン活動に定評があり、関連の美術鑑賞絵本も刊行している。一九七五年創立。住所：23, rue de l'Arbre Sec 75001 Paris（http://www.musee-en-herbe.com）。［訳注］

(2) G. Guerzoni, G. Troilo, «Pour et contre le marketing», in *Avenir des musées*, Actes du colloque organisé au Musée du Louvre, 23-25 mars 2000, Paris, RMN, 2001, p. 140.

の地位が全員の合意を得るには程遠いことを認めざるを得ない。ホールにも楽屋にもよく訪れてすべ
ての専門家の近くにおり、首脳陣とも、（ミュゼや文化財のある場所における）学術的ポストや、（舞台芸
術施設の）芸術的ポストが生きる現実ともかなり異なる現実に接しているからこそ、逆にこのことが
よく分かるのである。

（1）J. Le Marec, *Publics et musées, La confiance épourvée*, Paris, L'Harmattan, 2007.

2　メディアトゥール、アーティスト、管理運営者

こうしたパースペクティブのなかで、メディアシオンおよびメディアトゥールの占めるポジション
を、文化の場としての組織の二つの柱、すなわち、一方で芸術的または学術的な側面、そして他方は
行政的または管理的な面に向き合って、より明確に分析しておく必要がある。

長い間、学者や芸術家はこうした状況を文化の領域にもたらした。機関を管理したのは、まずは芸
術家（例えば、演劇センターやバレエ場で）で、十九世紀の大半を通じミュゼでも同じケースを辿った。
それは、こうした任務が学芸員や館長に任命された学者（美術史家）に転がり込んでくるまで続く。
とりわけ二十世紀後半からメディアトゥールが文化の舞台に登場しはじめると、この部門の組織に変
化が起きるが、階層関係を覆すほどのことはなかった。つまり、一九七〇年代に発展し、社会文化ア

ニマシオンを中心にして起こった新たな諸構造を除けば、芸術家や学者は引き続き君臨し続けるので

ある。下級の人物——多くは非学者——を除き、長く行政的任務は管理部門が責任を持ち、ときには

非大学人が補佐した。主として一九七〇年代から、行政手続きが複雑化してくるにつれて、資格を持

つ管理運営者が登場する。

ネオリベラルの展開に範をとるなかで一九八〇年代より勢いを増した文化施設における真の商業的

な展開は、この年代の末に（ようやく）結実したが、この期間、ひとは次第に「マーケティング」や

「文化工学」を口にするようになる。この世紀末、文化的状況は三〇年前と比べると大いに変化して

見える。すなわち大幅に市場向きに転じ（これは補助金がぎりぎりまで減少したのを取り繕おうとするも

のであった）、その状況には文化分野の多くが国立行政学院卒業者やその他の上級行政官ら管理運営者

の手に帰するのが見て取れる。メディアトゥールの地位が大いに改善されたと見ることはあまりでき

ないであろう。逆に、ものごとをマネジメントする見方が明確に優勢であったため、ある程度の数の

施設で学者や芸術家の地位は低下した。

　（一）C. Mollard, *L'Ingénierie culturelle*, Paris, Puf, «Que sais-je?», 2020 (6° éd.).

メディアトゥール、芸術家、管理運営者——一つの文化組織がなり得る、あるいは、なり得ねばな

らないものについて、これほどにも決定的に異なるヴィジョンがある。もしここでわれわれの心を占

めているヴィジョンが公衆との関連に基づくものとするなら、この公衆のヴィジョンが、学者もしく
は行政官レベルで共有される保証はない。カリカチュアとなる危険を冒してではあるが、次のように
言うことができよう——メディアトゥールは、部分的には公衆の代弁者として動くのであり、公衆の
ための仲介者とみなすなら、文化機関における学者や芸術家は、むしろその研究分野の、あるいはそ
の芸術の代弁者として、ときには（無教養を疑って）公衆と正面衝突する形で現れる。一九七〇年代
の中頃、ケネス・ハドソンは、ミュゼの社会的役割についての著作のなかで、ある施設の館長が公衆
のアクセスを閉じるよう所管の大臣に提案したことに言及している。[1] 要するに、比較的数が少ない公
衆は、研究者を妨げ、その「真の」ミッションを阻害すると懸念される、と。こうした不愉快なこと
をまだ長い間我慢し続けるのであろうか？　今日では非常識に見えるにしても、当時としてはこうし
た姿勢はなにも稀なことではなかった。多くの研究施設が、何よりもその同類のために、そしてそれ
以外の人々への無関心のままに、その学術的・芸術的研究を展開したのである。

（1）K. Hudson, *A Social history of museums*, London, Macmillan, 1975.

　行政が公認する代表および公金の適切な使用者の代表として、管理運営者を推薦することができる
だろうか？　管理運営者によって展開される公共の概念さえもが、ときには（行政的観点から）会計
報告をすべき対象である税金を払う市民の総体として考えられ、またときには（マネジメントの観点か

ら）部分的にも組織体に資金提供することのできる市場として考えられ得る。いずれにせよ、行政官の視点はメディアトゥールのそれとは明らかに異なる。予算を均衡させるために、管理者は必然的に経費を抑え、収入を増加させるに至る。こうしたことは、多くのメディアシオン行動にとって、尊重するには特に困難を感じる制約である。とりわけ購買力の乏しい公衆に向けた行動は、特定の補助金の恩恵を受けるか、諸協会の負担で行われるのでない限り、その収入は他の潜在的所得源（ショップ、スペクタクルの開催、人気のある展覧会）と照らし合わせるとあまりにも少ないと思われる。

3　マーケティングという側面

　マーケティングの問題が、その手法によっては公衆との繋がりを維持できるという点で取り上げられるに値するのは、こうした文脈においてである。マーケティングとは、その名が示すように、商業組織による生産品の市場に関連する一連の技術の総体を用いるものである。企業の世界でその重要性を認めているのは、近年、これが芸術や文化部門においても同様にしっかり導入されてきていることからわかる。[1]「マーケティング」という語は、長い間文化の領域では疑いをもって見られていたが、文化産業という語と同様の運命を辿った（とアドルノやホルクハイマーによって非難されている）。「マーケティングは」当初（フランスに関する限り、一九八〇年代には）、ほとんど有害なものに思われていたが、

その後はかなりありふれた行いと見えるほどまで、問題となるような性質は大幅に褪せていった。

（1）D. Bougeon-Renault (coud.), *Marketing de l'art et de la culture*, Paris, Dunod, 2009.

マーケティングが思うところの市場の概念自体が、メディアシオンに関連していると思われるが、それはマーケティングが公衆との関係も想定しているからである。実際、メディアシオンと同様に、マーケティングはとりわけ訪問者や観客、さらには頻繁に施設を訪れない「非—公衆」にまでも関心を持ち、メディアシオンと同じように文化へのいくつかの道筋を見せようとする。その公衆認識は、同様のアンケート調査によるのではないにしても、少なくともメディアシオンが拠り所としているものと同じタイプのアンケート調査で確かなものにしている。

マーケティングは、人が思っているように広告やコミュニケーションの部門に限ることなく、これらをはるかに超えるものである。その論理は、公衆の大事に思っていることや関心の核心を知るように、また、とりわけ彼らに適用できそうな教育的・文化的提案を開発するために、それぞれのタイプの公衆に特有のやり方で訴えかける。考察は商品の適合性についてばかりでなく、頒布のルート（どのようにして文化施設に参入するか、その施設がどのように新たな公衆を求めようとしているか）、また、料金の問題（多様な提供の仕方を考えながら、どのようにして誰もが手が届く額の商品にできるか）、そしてもちろんコミュニケーション行動にまで及ぶ。

市場論理が発展して以降、文化施設は、その公衆についてはっきりと、より定期的に関心をもち、過去数十年間に行われたものより優れた質の、口頭あるいは書き言葉によるメディアシオンの手段を彼らに提供している、ということを再認識しておかねばならない。また、例えばルーヴル美術館やオルセー美術館のように一九八〇年代末以降マーケティング的展開を経験したミュゼは、これほどまでポピュラーになることはなかったのである。こうした諸技術の直接の影響をそこに見なければならないのではないか？

こうした文脈においては、マーケティングとメディアシオンの関係について自問してみる必要がある。要するに、これら二つは同じものを求めてはいないのではないか？　公衆のためと言いながら、同じアプローチ、同じ戦いはやっていないのではないか？　いずれにせよ、メディアシオンのディプロームを持つ多くのものが、むしろマーケティングや商環境に固有な任務に近づけるような職務関連の研修や契約を持ちかけられる、というのは確かであり、それらは、コミュニケーション、潜在的〔これからメセナになってくれる可能性のある〕メセナとの交渉であったり、パブリック・リレーションの責任者といったポストである。メディアトゥールの編集力や会話力、行事にまつわる資料や文化的仕掛けについての豊富な知識は、例えば、記者発表資料の編集のようなマーケティング関連任務を遂行するのにとりわけ適したものである。となると、パブリック・リレーションの責任者とメディア

トゥールを分けるものは一体何であろうか？

マーケティングは、メディアシオンの核心を構成する諸行動に極似した行動（第三章で詳述）に関心を持つことをよく認識しておく必要があり、その道具（第四章で詳述）は、実際、部分的には同じである。逆に、これら二つが機能するモード間には根本的な違いがある。すなわち、その目的は二つの異なる面に位置づけられている。マーケティングは、事実上、財政的な関心や利潤の探究につながっており、他方、メディアシオンは、伝統的に利害を超越しているように思われる。

実際、文化へマーケティング・スペシャリストを供給する動機となったのは、公的補助金の激減と経済政策の転換の結果、他の収入源を探そうとしたことにあるのは明らかである。これまでどんなマーケティング責任者も、公衆に会いに行こうとも、「非―公衆」を補強しようともしなかった。つまり、その役割は聴衆を開拓すること、より一般的には増収を生み出すことだからである。そうした請負条件明細書を起点として組織された行動は、たとえそれがさまざまな公衆を同じように知っているにしても、メディアトゥールの行動とは異なるものにしかなりえない。コミュニケーション、マーケティング、あるいはパブリック・リレーションの責任者は、その役割が次々に財源を捻出せざるを得ない組織のなかでは必須のものに見えるかもしれないが、公的イニシアティブより市場や企業の責任を重視する、この三〇年来優勢なマネジメントの論理自体から生じるのである。

文化メディアシオンが根拠とするのは、これとはまったく異なる思考体系であり、その歴史は、人民戦線や五月革命の民衆教育のそれに沿うものである……。もし、文化メディアシオンが、語源的な意味でその行動を政治のなかに刻むとすれば、それは商業会議所における優勢なヴィジョンとはまったく相反する目印となるような地点から、またとりわけ異なったヴィジョンから出発するものである。

83

第三章　文化メディアシオンの仕事

文化メディアシオンに関連した活動へ参入する仕方をいくつかの類型にまとめて数ページで要約することは難しい。その特質が多面的に見えるだけでなく、（図書館、劇場、ミュゼ、映画館、オペラ、フェスティバル等々）異なる部門の働きかけによる行動に関係し、あるいは、同一施設内にあっても（訪問、ワークショップ、関心の薄い公衆への働きかけ等々）多岐にわたるからである。もちろん、文学のメディアシオンは美術作品、演劇、オペラ作品のそれとは部分的に異なるが、しかし、それでも目的とするところや実施の方法でさえも、多くの点は同じである。

われわれは、こうした異なる類型の活動を、それらが優先する方法や知覚の仕方に応じて三つのグループに再編することにした。第一は、聞いてもらうことで、主として発話に重点を置くものであり、これは、多分メディアトゥールが好む（と同時に最も古くから行われている）技術である。口承性に基づくこのタイプのメディアシオンは教育、さらには（弁護、演説といった）弁論術の実践に近い。

第二は、主として書くことを通じて、より一般的には、技術的な装置（とりわけインターネット）を通じて行われるものである。このアプローチは、広い意味での文学（創作、情報、コミュニケーション、翻訳等々）に関連付けることができる。第三は、どちらかと言うと、メディアトゥールの行動や参加という面に位置する。もちろん、メディアトゥールは、その行動の過程において、前述したそれぞれの巧みな方法から生まれたやり方にたやすく助けを求めることもできる。この第三のおもてなしのタイプは、舞台芸術部門の核心を構成するものに関連付けることができる。

I　口頭によるメディアシオン

　ガイド付き訪問を文化メディアシオンの代表的な活動として紹介するのは間違いであろう。とりわけ、このタイプのおもてなしに、多かれ少なかれ学校時代の幸せな思い出に発するイメージを抱くのは間違いである。ガイド付き訪問（確かに、とりわけ文化財分野で、いまだ実際に最も広く行われているグループでの伝達手法の一つである）の世界は、極めて異なる実践に及ぶが、口頭によるコミュニケーションの可能性の一つに過ぎない。

より厳格で一方的（メディアトゥールというものは、自分の知っていることを沈黙して聞く公衆に対して吐露するものである）なものからより相互的なものまでの実践の連続体として、口頭によるメディアシオンにとりかかることは、おそらく、もっと興味深いことであろう。実際、（程度の差はあれ大勢の公衆、一人か複数のメディアトゥール、そしてメディアシオンの対象からなる）メディアシオンを構成する三要素のうち、公衆とメディアトゥールは、多少とも能動的で、そして多少とも流動的な役割を果たすのである。

原則として動かないことと受け身であることが、ある意味、講演会（もしくは、朗読会）というものの性質である。その間、着席した聴衆の注意は講師の話に集中し、講師もまた一般に動くことはない。こうした情報伝達の原則は、学校や大学での学習プロセスの核心部分に刻み込まれており、聴衆、ときには講師自身が一定程度の参加を促そうとして投げかける形で質問しなければ、公衆が介入する余地はほとんどない（確かに、この章の第III節で述べるような参加的で活発な諸行動からは遠いものである）。

逆に、スペクタクルや展覧会でグループを引率して、そのメンバーの一人ひとりと話し合うことや、グループでの意見交換を深めたり、作品や提示された対象物（その配置、各人がそこから引き出す主観的な印象）についての意見を出させようとすることは、メディアトゥールの口頭によるメディア

シオンの一例である。そこではグループもメディアトゥールも、全体的により能動的で流動的な役割を演じている。講演会の枠で行われる話は、多くの場合、何よりも知の伝達を意図し、用意された言説という性格を呈するものであるが、グループの引率の際に提示される話は、主としてグループのリアクション（および、そぞろ歩き）に発する即興で成り立っている。知識を教訓として伝達するというよりも、こうした行動は、媒介となった対象物を巡る体験を共有することによって、考察を生み出し、社会的な絆を深めることを目指すのである。

こうした両極端の間にあって、当然ながら中間的な諸提案について考えることができる。講師（または、案内講師）は、常にその対話者と話を合わせようと努め、対話者のリアクションに応じて自分の話やその場所での動き方を修正する。逆に、アニマトゥールは、前もって用意した話で、その知っていることを吐露しようとする。ともあれ、どんな場合でも口頭によるメディアシオンは、（より「教師然としたもの」から、より「参加型のもの」まで）教育行動のなかで行われるものとごく似かよった方法から出発して発展し、言説を構成し、そしてある種の即興に立脚する。以下の項目で述べる三つの特質は、全般的には古いレトリックによってすでに習得したきたりとあまり違いのない諸原則をも取り込んでいる。

87

1 パフォーマンスとしてのメディアシオン

ところで、メディアシオンは芸としても評価することができる。つまりメディアトゥールが役者となる一人パフォーマンスである。

舞踊や音楽というよりも（諸芸術全体に相互作用を及ぼそうと目指すメディアトゥールの経験があるとはいえ、また身ぶりや音楽性もプロセスを構成するものとして現れてくるとはいえ）、メディアシオンの文脈をパフォーマンスとして最もよく思い起こさせるのは、むしろ演劇世界である。それはつまり、ミシェル・ジェルローが想起させてくれるように、かたやすでに（あるいは、大部分）書かれたテキストがあり、かたや、（ほとんどの時間、すべての役を自らが行うメディアトゥールによって全体が進行すると
いう）ある種の演出があるのである。

（1）M. Gellereau, *Les mises en scènes de la visite guidée, Communication et la médiation*, Paris, L'Harmattan, 2005.

役者とその演技の問題は、メディアトゥールのパフォーマンスの基本的側面の一つとなる。展覧会のキュレーター、アーティスト、あるいは演出家が、自分なりの創作としてメディアトゥールの役を演じるとすると、話者の（ときに凡庸な！）資質とはかかわりなく、「本物の」クリエーターとして振る舞うという単純な理由から、公衆の注目はアプリオリに彼に集まる。これと類似した現象は、何ら

88

かの偉大な歴史的証人（例えば、かつての抑留者）が（強制収容所や戦場といった）記憶の場のメディアシオンで働く場合に観察される。そこでは彼のコミュニケーション技術にかかわる能力は論議の対象にならない。なぜなら、それは、目撃という真正性ゆえの優れた力による超越だからである。

その代わりに、メディアトゥールはほとんど、決してと言っていいほどクリエーターや俳優、また同様に「偉大な証人」として姿を見せることはなく、彼自身の職業的能力にしか依拠しない。こうしてメディアトゥールは、たやすく自己表現し、耳を傾けてもらい（そして特にメリハリをつけ）、言葉を自由に操り、かつ自分自身がそこに喜びを感じるところまでその言葉を生き生きとさせ、イントネーション、リズム、驚きの効果、ユーモア表現をもって演じる、こうした術を知らねばならない。俳優の演技はいかにも瞬間のものであり、それ自体が仕事となる。自分の動きや位置、安定した発声とその変化のさせ方、演技の強弱などの知識が必要である。

逆に、メディアトゥールは、公衆に紹介することを使命とする対象物（芸術作品、スペクタクル、展覧会など）の前では、自らの存在を消し去るくらいまで十分に慎ましく振る舞わなければならない。俳優の演技が、（プルーストを語る人や演劇愛好家がフェードルとラ・ベルマを区別しようとしないように）[1]自ら受肉したテクストと一体となるとき、公衆が常にその注意と感受性を注げるようにしなければならないのはメディアシオンの対象物であり、メディアシオンの過程ではないのである。職業倫理の観

89

点から言うと、公衆の関心や感情を自分に向けさせようとするメディアトゥールは、その任務にもとると考えられる（しかし、たいてい、この種の問題を恐れねばならなくなるほどメディアトゥールのエートス（倫理観）は高くはない）。

俳優とメディアトゥールの職務とのもう一つの接点（と相違点）は、テクストの記憶という点にある。この点、ほとんどの場合、メディアトゥールは、講演中もしくは展示室を巡りながら、提示するさまざまな要素の助けを借りることができるが、このときこれらの要素はいずれも、その言説を記憶する目印となっているのである。いずれにせよ、メディアトゥールの職務は、比較的強度に記憶とかかわる仕事であることに変わりはない。

（俳優はその演技、その存在、その表現手段の質で選ばれているのであるから）多くの劇場が彼らを天性の資質をもったメディアトゥールとみなしているように、俳優とメディアトゥールの間にはそれほどの一致点がある。同様の理由で、施設によっては、より遊びに近いやり方でメディアシオンの行動をシナリオ化しようとしたところもある。（例えば、作品に描かれた風景を説明しているときに、その「従

90

兄妹」から「電話がかかってくる」、こうしたことが、「移動ポンピドゥー・センター展」などの訪問で行われた）。このようにいくつかの施設、とりわけ、いくつものアメリカの歴史的遺跡では（稀に、ヨーロッパでも）、そのメディアトゥールの話を演劇化して彼らに役を演じさせる試みをした。こうしたことは「リビング・ヒストリー・ミュージアム」における解釈の論理によるものであり、そこでメディアトゥールは、それぞれの時代の役を「演じ」て、スペインの田舎におけるローマ人、十八世紀のアメリカ移民、あるいは大恐慌期に失業した俳優の体験を解釈して語るのである（合衆国ヴァージニア州に一九二〇年代に創設されたコロニアル・ウィリアムズバーグ[1]は、この種のものではパイオニアであった）。これらの行動は、より「科学的な」メディアシオンの考え方をする人のなかにはいまだにショックを与えうるものではあるが、こうしてみると、とにもかくにも、演劇とメディアシオンを結びつける強い関係を示すものである。

（1）ウィリアムズバーグ市の歴史地区にある、植民地時代の街並みを復元した野外博物館。〔訳注〕

2　言説としてのメディアシオン

もし、メディアトゥールが俳優として登場することができるとすれば、多くの場合（メディアシオンの内容が特別な部署により管理される場合を除く）、自分の担当する団体に向けて発する言説を組み立て、

構造化するのもまた彼である。一般によく信じられていることとは反対に、メディアトゥールは、本来(展覧会コミッショナー、フェスティバルのプログラム編成者、あるいは演出家など)第三者によって構想された考えを伝える役目を負う単なる伝達者ではない。彼は頻繁にその行動を考案するのであり、その著作者であると考えねばならない。クリエーター(もしくは、「媒介的」クリエーターすなわち、セノグラファーや行事の組織者)の思いは、メディアトゥールがその追求する目的に沿って再編成するための素材を提供することとなのである。

メディアトゥールが、「主人の声」としては決して(たとえ願ったとしても)自ら表に出ないことに変わりない。組織者が期待するのとは反対に、メディアトゥールは、公衆のようにによりよくその意味を問い、そこから重要性を引き出すために文化的対象物の限られた数の要素しか選択しない。ある展示物を他より多く紹介し、ある展示室を他より速く通り抜け、また演劇作品の一つのシーンに時間をかけるといったように、メディアトゥールはそこで必然的に選択をすることで、作品を客観的に復元するのではなく、一つの解釈を提案する。メディアトゥールは、批評家でもジャーナリストでもない、ある意味主体的であるだけの彼自身のパーソナリティに繋がった一つの役割を演じる。同一の対象物——例えばルーヴル美術館——から出発して、美術または芸術史、フランス王宮の歴史、芸術におけるエロティシズム、家具製造の基礎知識、さらには『ダ・ヴィンチ・コード』の撮影現場といっ

たふうにまったく異なる言説を提示することができるのは、明らかにこうした論理によるからである。

こうした意味で、メディアトゥールは、弁士と同じ立場で、その言説の主要な構成について熟考するのである。発見、配置、表現法という、古典的レトリックの三幅対は、そのアプローチとしてかなりよく応用される。発見は、考えや議論の探究である。たいてい、メディアトゥールは、展覧会や（音楽、演劇などの）発表会で全般的な話を繰り返すにとどめてもよい。しかし、彼は同時に、特有の攻撃角度からより個人的な立場を前面に打ち出すことができる。例えば作品の政治的文脈やその隠された仕掛けについて喚起する、フェミニスト、マルキストの観点から読み込みを展開する、現実のプリズムを通して古い作品を眺める等々。配置は、言説の異なる論議を調整する術であると定義できる。そこでメディアトゥールが駆け引きする余地は、発見よりもずっと幅広い。なぜなら、公衆の注意を引くであろう作品の諸要素を選び出すのは彼の責任だからである。柔軟性と臨機応変が生まれるのは、とりわけ、いくつもの団体が遺跡（や展覧会）に訪れた際や、いつもの慣れた場所とは違ったところから訪問を始めざるをえない、といったときである。そして最後に、表現法は、言説のスタイルやそのなかで使われる言葉の綾に関連した技術の全体を含むものである。この部分は俳優の仕事と同じく、（情熱、ユーモア、中庸など）使用するトーンの選択如何で内容の形式に直接影響するものと

93

なる。文化財との関連が深い機関では、できるだけ学術的な言説に近づけながら、一般に中庸で客観的なトーンが推奨されている（客観性の原則については、どちらかというと現実的な根拠のないものと思われ始めてはいるが）。逆に、より主観的、あるいは、（とりわけ小規模な構造では挿話を優先した）変化に富んだアプローチを展開しようとし、メディアトゥールのファンタジー、彼の固有のスタイルに最大の自由を認めている施設もある。

3　脚色や即興としてのメディアシオン

メディアシオンのあらゆる行動が脚色や即興という一面を含んでおり、それは、どのようなタイプの言説を予定するか決める際には割と大きな一面となる。よく準備された講演会でさえ、いくつかの要因——技術的な問題、集いの最中、グループの誰彼とのちょっとした出来事、討論の筋道をそらす質問など——がいつもやってきて円滑な進行を妨げる。メディアトゥールに必須の資質の一つは、起こりそうなあらゆる小さな出来事でもよりよく制御すべく、あらゆる偶発事に備えることである。このことは、公衆の面前で話すあらゆる場合、とりわけ児童生徒を前にした時にはごく自然な反応であり（彼らを前に、教師ならそれを享受するだろう権威も、場合によっては強制を可能にするような道具もメディアトゥールは持たない）、それに、児童生徒らはときに文化行事での外出と授業妨害の大騒ぎの機会と

94

を混同しがちだからである。

「[文化とは]疎遠な」公衆の面前では、メディアトゥールにまったく特別な正確さが至上命題とし
て求められる。彼らは文化機関というものに気後れしており、（是非はともかく）最小限の恩着せがま
しさでも彼らの居場所でのほんの小さなつっけんどんな態度でも気づいてしまうと、彼らを機関に結
びつけているか細い糸を断ち切ってしまうこともあり得る。裏切られ、侮辱されれば、文化へのあこ
がれは敵意に満ち、ときには暴力的な拒絶のうちに覆ってしまう。社会のスペクトルのもう一方の端
では、メディアトゥールはときにグループの誰彼が示す上流気取り、尊大さ、衒学的な態度などと立
ち向かうために、彼自身の個人的な潜在的能力である忍耐や寛容さを引き出さねばならない。グルー
プの誰彼は、メディアトゥールよりももの知りで、芸術的・文化的サークルによく馴染んでいると感
じており、仰々しくも自分を彼らの仲間たちに知らせたいと願ったりするのである。

また、聴衆に少しでも注意を払っている限り、メディアトゥールは集団で注意が低下したり、場違
いにも個人的な反応が出たりといった、持ちあがってきそうな諸問題に素早く気づくものである。公
衆の反応によっては、予定の道筋を迂回し、主題を変更し、あえて他のタイプや他のトーンを選ぶと
いった能力は切り札でありうるし、一定の経験を必要とするものである。

他にも、いくつかのメディアシオン行動があり、とりわけ、グループ内での社会的絆づくりに焦点

を当てたものや、情報伝達というよりもソクラテスの産婆術に重きを置いた行動は、特にこうした脚色や即興のセンスを必要とする。メディアシオンによっては、内容を［グループと］共同でつくりあげていくこともその視野に置くことができる。そこでは、予め構造を決めておくことはできず（逆に、メディアトゥールの準備は、しかじかの結果に到達させるべく発する問いかけ、という方法に基づいている）、こうした場合のいずれでも、メディアトゥールは、役者の資質だけに頼ることはできず、介入するときにはグループにもたらす現実に可能な限り寄り添うようにせねばならない。この現実に基づきながら言説を展開し脚色し、つまり、作り上げて定式化するために、である。

II　諸技術を用いたメディアシオン

　演劇芸術に発するパフォーマンスには、書きもの、または文化産業が支える記録化が対応する。口頭によるメディアシオンは、多くの場合、人件費という点で贅沢なものと映る。例えばメディアトゥールの手当ては時間当たりで支払われ、しかじかの経験ということでのコストは含まれない（よくあるケースであるが、低賃金の場合は除く）。もし、技術の進展によりコンピューターを二〇年前より

96

安価に、より短時間に生産できるとしても、一時間半のガイド付き訪問は一時間半のガイド付き訪問のままであり、三〇分に要約することはできない。（エコノミストのボウモルが「コストの病」として取り上げ、演劇芸術部門に関係する）このジレンマから抜け出させる唯一の解決法は、人間の手当てとは別の手段を使い、主として書きものと電子的支持体の価値を知ることにある。この観点から、諸技術を用いたメディアシオンについて語ることができる。こうしたメディアシオンには、長い間、文化的生産物が伴うのである。

(1) W. J. Baumol, W. G. Bowen, *Performing arts. The economic dilemma*, New York, The Twentieth Century Fund, 1966.〔ウィリアム・J・ボウモル、ウィリアム・G・ボウエン『舞台芸術——芸術と経済のジレンマ』池上惇・渡辺守章監訳、芸団協出版部、一九九四年〕

1 書きものによるメディアシオン

第一章で述べたように、展覧会や演劇作品に付随する小冊子の生産は数世紀前にまで遡る。これらの初期資料は、まだかなり手短かな情報しか提供していないとはいえ、しばしば思われているよりはまとまったものである。こうして、旅行者の祖先である巡礼者のためのローマ案内の類には、すでにこの永遠の都の珍しい物についての挿話であふれている。他方、パリでは十八世紀に一年置きに開催

されるアカデミーのサロンの小冊子が、歴史画家が取り上げた（たいていは曖昧であったり、あまり知られていない）主題についてかなり念入りな解説を提供するものであった。徐々に、口頭によるメディアシオン活動がもたらしたであろう話題を発展させつつ、批評的なものだけでなく教育的でもある文献が普及していく。

こうしたメディアシオンの道具が出現してくるのは、主に展覧会の世界である。スペクタクルの世界は、何らかの形で提供されるプログラム（あるいは、後述する教育資料）の印刷物は別として、実際問題、この類の支持体に満足することができない。なぜなら公衆は、ほとんどどこでも暗闇に置かれたままであり、観客が資料を参照するために上演を中断することはできないからである。近年開発された唯一のタイプの実用的（ではあるが限定的）助けは、演劇やオペラの上演時に字幕を付けることである。

（展覧会で作品や展示物と同時に提示されることになる）この書かれた資料を編集するのは、メディアシオンのチームであったり、コミッショナーや学芸員であったりする。最も古くからあり、また、（学芸員が編集し）長く唯一のものであった情報源は、各作品に付随して（タイトル、素材、来歴といった）基本的な特徴を詳しく記したラベル、もしくはキャプションであった。こうした資料には、近年、展示物のどこが関心を引くところか、あるいはその主題を明示して説明する数行のテクストが書き込ま

れることもある。

　読むための支持体の第二のタイプは、展示空間に置かれ、パートごとに固有なテーマについて、とぎに挿図を交えたテクストによって叙述した一連の説明パネルである。言ってみれば、歩き回っている間中これらのテクストが続くことにより、展覧会の全般的な意図がこうして壁面に提示される。

　(パネル、キャプションなど) コミュニケーション要素の記号学的分析によっても、また、訪問者アンケートでも裏付けられているのだが、多くの学術的文献が、これらのテクストを管理し、提示する最良の仕方を明らかにしようとしている (とりわけ、読み取りのレベルをいくつかに分けることや字数の制限など)[1]。たいてい、これらのテクストは、(コミッショナーからその役目を承認された) メディアトゥールが練り上げる。また、これらのテクストは、訪問者用小冊子に収載して、無料、あるいは有料で頒布されることもありうる。

(列品管理者の役を担う) 学芸員、そしてあるいは、展覧会担当の列品管理者、コミッショナー、あるいは

（1）例として次の文献を参照のこと。M.-S. Poli, *Le texte au musée. Une approche sémiotique*, Paris, L'Harmattan, 2002.

　展覧会の書きもののなかには (言葉遣いが難しかったり、ページに文字を詰め込みすぎたり、文章が長すぎたりといった) 全体的に消化しにくい性質のものがある。これらは、はからずも (意識的か否かに関

99

わらず)、その他の公衆のことはさておいて、責任者の誰彼がその同僚に向けた意思表示であることを示している(例えば公衆は、ジョガシアン①、刺胞動物類②、スフマート③といった用語をすぐに理解できないであろう)。逆に、複雑すぎると思われる語はすべて消して熟慮の末に単純化した話題を提示している、明らかにメディアトゥールが作成したと思われるテクストでは、幼稚化しすぎて好ましくない印象を与えかねない(こうした理由から、展覧会によっては対象となる公衆に合わせて異なるパネルを出すことがある)。何はともあれ、パネルの作成はあまり重要でない作業と思われており、展覧会以外ではほとんど普及していないが、メディアシオンの水準としては公衆に幅広く利用されており、その証拠に、展覧会場の最初の何枚かの紹介パネルの前では大混雑になるのが一般的である。

(1) Jogassian。ジョガシアン文化は、ヨーロッパの初期鉄器時代であるハルシュタット文化の後期にあたる。北東フランスの地名 Les Jogasses にちなむ。【訳注】

(2) 動物分類上の門の一。従来の腔腸動物からクシクラゲ類〈有櫛動物〉を除いたもの。【訳注】

(3) 絵画で、立体の輪郭を柔らかくぼかして描く技法。レオナルド・ダ・ヴィンチの創始と伝える。【訳注】

キャプション、説明パネルと並ぶ書きもののタイプの第三は、行事を巡ってもたらされる教育的な諸資料もしくはファイルで構成される(この種のファイルシステムは、スペクタクルやフェスティバルだけでなく展覧会でも見受けられる)。案内することしか認められていないメディアトゥールにとって、

展覧会の領分が部分的にしか異議申し立てできないように思えるとすれば、逆に、教育的なファイルやカードなどの領分はすべからく利用することができる。これらの資料のほとんどは、学校の公衆（利用者）を対象としており、したがってさまざまな水準に対応するよう作り上げられている。ただ、（とりわけ、「展示室巡り」のように遊びを組み合わせた活動として）家族での訪問に限って提供されるものもある。

こうした資料——したがって、その編集——の目指すところは、選んだターゲットやそれが読まれるタイミングによって変わってくる。資料によっては、施設訪問の前や、スペクタクルを訪れる前、行事の準備のために、教師が利用したりグループで利用したりする。また、他の資料はというと、（展覧会なら）案内付き訪問に付随するものとして、また、（展覧会での情報探索、観察ゲームなど）グループを活気づけるため訪問の最中に使用するものとして作られるものがある。これらの資料は、以下の三つの異なる目標に応じて構想されると言っていい（が、すべての施設がこれらすべてを選択するとは限らない）。さまざまなグループに対し施設への来訪を促す「アピール資料」（インターネット経由で何らかのファイルをダウンロードできるような場合もこれにあたる）や、メディアトゥール向けの訪問用参考資料、あるいはまた（とりわけ、メディアシオンのサービスの負担が大きい場合は）メディアトゥール役を果たす教師や付添者が使用するための自由訪問用参考資料に相当するものであること。

場合によっては、メディアシオン担当チームは、行事関連で集めた情報の一部を持ち込むなどして記者発表資料の準備に参画できることもある。ただ、この最後のタイプの資料は、メディアシオンの領域に属するものとして提示することはできない。なぜなら、情報という側面はメディアトゥールのみならず公衆関係の責任者の目標の一つとなっているからである。もっとも、彼らの期待するものやターゲットは異なっているのだが。

2　録音・録画や電子化によるメディアシオン

したがって、書きものは、ある意味、公衆が自由に理解や評価を進め、そうしてメディアトゥールの仕事を軽減するように作られるのである。通信技術の進展、とりわけ録音再生がかなり簡単になって以降、他の複製プロセスも次々と行われるようになったのは、こうした同様の理由からである。

（音楽など）雰囲気を醸し出すための諸装置による情報伝達の初期の試みが行われたのは、少なくとも両大戦間期に遡るが、展覧会で個々の訪問者がガイド付き訪問〔を経験するかのように会場を辿ることのできる自動方式によるオーディオガイド〕が導入されたのは、もっぱら一九八〇年代の末からである。この種の製品を開発するために十分な手立てを持つ施設で一般化できるシステムは急速に成功をおさめ、概ね、このタイプのメディアシオンは、テクストの作成、スタジオでの俳優していく。というのも、

による音声録音、そして（長らくオーディオテープの読み取り用であったが、今日ではデジタルファイル用の）利用者端末の購入が必要だからである。

オーディオガイドの声はたいていの場合、極めてニュートラルで極めてはっきりしているが、これは、概ねメディアトゥールがそうであるように、話者であり、ずっと匿名のままでいる人物は、それが誰であるかはほとんど重要ではないことを表している。逆に、施設によっては、語り手のパーソナリティが演じる大きな役割をよく理解し、例えば美術館の館長自身が解説するツアーに訪問者を招待するといった形で、その名声や学術的正当性を拠り所にすることもある（館長が著名で、ごく大規模な施設で行われるようなケースである）。

オーディオガイドシステムの展開は、情報通信技術の進化の跡を辿り、ヘッドホンステレオさらにはデジタルオーディオシステムにとって代わってタブレットやスマートフォンが現れている。内容_{コンテンツ}のデジタル化により、音声だけでなくテクストや画像、そして場合によっては拡張現実［AR］や動画のシーンまで扱えるようになっている（タブレットにタッチするだけで、展示物を元あったオリジナルな背景で見ることや、タブレット上で当時のコスチュームに身を包んだ俳優の声も聴くことができる）。

説明パネルという基本方針は、技術の進展によりかたやテレビ向けに、かたやデジタル用にといった具合に他のメディア媒体処理による「読み換え」もできるようになった。オーディオヴィジュアル

（スライドショー、教育映画、それからテレビモニター）の利用開始は古いが（一九七三年開館の国立民衆芸術伝統博物館は、この点でフランスでのパイオニアであった）、インタラクティブ端末の進展により、デジタルがこれらの現場にあっという間に入り込んできたのは、一般に一九八〇年代の末のことである。

こうして、技術の進展があるごとに、タッチパネル、モーション・キャプチャー、バーコードの読み取り、RFID（無線自動認識）チップ、3Dプリンターといったメディアシオンのプロセスの進展につながった。教育用資料ファイル、それにさまざまな宝探しやその他いろいろな展示室巡りの道具は、今では同様のロジックによって、ファイルやダウンロード用アプリケーションへと読み換えられた。展覧会では、自身のスマートフォンで展示物やセルフィー（自分撮り）の写真を撮ることも、アド・ホックに必要なアプリケーションにより統合されて、（インターネット上や展覧会内部の）デジタル壁に、その「作品」やコメント、展覧会で見て選んだものなどの一部を貼り付けることができるようになるのである。

こうしたアプローチのどれもが、メディアシオンの、そして多少ともターゲットとされた公衆との間を近づけようという同じ思いを表している。ただこうしたものが継続して使用できるのは、ほとんどの場合、豊かな予算や、特別な状況で動けるよう訓練された人員を備えた施設だけであろう。その主たる要因は、こうしたプロジェクトに適応できる人員がいないために内部で「やりくり」できず、

下請けに出さざるを得ないからである。

論理的には、こうしたプロジェクトにかかわることは、メディアシオンの職務に帰属するであろう。だが実際は、こうした任務のほとんどが、むしろ施設から外部に発注される。なぜなら、一つにはメディアシオンの職務がすでに負担過剰になっており、これにかかわることができない、ということもあるが、もっとも考えられるのは、その実現にはとりわけマルチメディアの技量を必要とするにもかかわらず、ほとんどのメディアトゥールが大学での資格取得コースでこれを習得していないからである。デジタルに関する限り、メディアシオンとコミュニケーション、もしくはマーケティングの境界線はさらに曖昧に見える（写真を撮り、これらをソーシャルネットワークや特定のアプリケーションに統合したりすることは、本当にメディアシオンの努力と言えるのだろうか？　あるいは、これはイベントのグローバル・コミュニケーションにただ参加しているだけ、ということだろうか？）こうしたプロジェクトに携わるのは、（「ニューメディア」担当が不在の場合）たいてい、コミュニケーション担当に帰せられる。

ニューメディアの問題から、ソーシャルネットワークのなかでのメディアシオンのかかわりを説明できる。フェイスブックやツイッターを通じた文化施設の行動に、単なるコミュニケーション的、商業主義的論理の産物しか見ないのは誤りであろう。やはり、これは、ネットワークに依存するほとんどの施設で起こっていることである。そういう次第だから、ある特定の文化財についての情報を頒

布したり、然るべきものとして取り上げるイベントを通じて、ある一つの主題系を巡っていくつかコミュニティに類するものを形成するなど、新しいプラットフォームから実現し得る特有のメディアシオンが確かに存在するのである。このイベントの問題は、Web上で企てることのできる社会参加現象の問題と同様、もちろんデジタルであろうが、施設内で作られるものであろうが、文化プロジェクトをどう実施するかにかかっている。

III　ワークショップおよび文化プロジェクト

言葉（パロール）と書きもの（エクリ）は、コミュニケーションの必須の媒体であるが、学びの大部分は、また――ときには主として――身ぶりによる活動とその繰り返しに基づいている。学校教育と同様に文化施設におけるメディアシオンの諸形態は年とともに進化し、その着想の一部は、モンテッソーリ[1]、フレネ[2]、シュタイナー[3]、実物教育[4]、プロジェクト型学習[5]など、二十世紀初頭のオルタナティブ教育から引き出されたものである。これに対し、今日話題にしている技術――インタラクティブ教室、ファブラボ[7]、ラーニングラボ、あるいはデザイン・シンキング――は、文化施設によく根を下ろし、かつ、場合によっ

106

ては古典的な学校システムが進歩した伝統の賜物である。

（1）マリア・モンテッソーリ（一八七〇─一九五二）は、イタリアの教育家・女医。児童の自発性と自由の尊重、教育環境整備と感覚練習教具を重視する「モンテッソーリ法」教育を指導。幼児教育の改革や体系作りに貢献した。〔訳注〕

（2）セレスタン・フレネ（一八九六─一九六六）は、フランスの教育者。学校教育に異義を唱え、学校の現代化運動を始める。その後のオルタナティブ教育の発展にも大きな影響をもたらした。〔訳注〕

（3）ルドルフ・シュタイナー（一八六一─一九二五）は、ドイツの思想家。独自の世界観「人智学」を唱え、広範な精神運動を創始した。その芸術重視の教育運動は「自由ヴァルドルフ学校」として世界各地で実践されている。〔訳注〕

（4）オブジェクト・レッスンともいう。子どもに身の回りの物を使って語彙や科学的知識を与える授業方法で、スイスの教育者ヨハン・ハインリヒ・ペスタロッチ（一七四六─一八二七）によって考案された。〔訳注〕

（5）課題解決型学習とも呼ばれる。カナダの教育学者ジョン・デューイによって開発された学習理論。ＰＢＬ（Project Based Learning）。〔訳注〕

（6）従来の学校教育の枠に捉われない、独自の理念と方針によって行われる教育。〔訳注〕

（7）デジタルからアナログまでの多様な工作機械を備えた実験的な市民工房のネットワーク。「自分たちの使うものを、使う人自身が作る文化」の醸成を目指す。〔訳注〕

1　ワークショップ、アニマシオン、プロジェクト

メディアシオン活動で最もよく行われているのは、「口頭」、「書きもの」という仕掛けを除けば、

ワークショップ[1]ということになる。講演会や、必要によっては講座を実施するために、多くの施設が講堂を備えているとすれば、メディアシオンサービスに関連した空間は、いずれも「反教室」として望ましい場所として現れる。それは、古典的学校教育とは反対のところに位置して、体験し、学び、また創造するための場所である。

（1）原語はアトリエ（atelier）であるが、日本での慣用に従ってワークショップの訳をあてる。〔訳注〕

　一般に、メディアシオンを熱心に行っている文化施設の大部分は、（多くの学校施設から常に要望されている方式でもある）訪問の最後に図画や塗り絵を中心に行われるワークショップという比較的古典的なものだけではなく、こうした段階を超えて、しばしば数日にわたるものや、より野心的な芸術実践の練習をするまでに展開されている。例えば、ロケット作りを学ぶ、演劇作品をつくる、石から彫像を刻み出す、折り紙を折る、日本の花束アートである生け花の手ほどき、美術製本の実技、などである。プログラムによっては若い公衆との作業から始まって、その後、大人向けに行われるようになったものもある。つまり、メディアシオン活動（そしてまた現実を管理すること）の核心にある手段の一つは、プロジェクト型学習である。このことは、より正確には次の章で述べる。プロジェクト型学習は、長期にわたるメディアシオンの諸計画の発端にあるもので、これらを巡って文化的目標と社会的さらには治療学的目標とが出会う場所である。これには、囚人と一緒に企画展を実現する、大き

108

な困難を抱える生徒とのダンス・スペクタクルを準備する、活動的連帯所得手当（RSA）[1] 受給者のための革細工やガラス細工技術習得ワークショップなどがある。

（1）フランスで二〇〇九年施行の最低所得保障制度。日本の生活保護制度における生活扶助に近いが、名称が示すように受給者は社会的・職業的参入に必要な何らかの活動を行う義務がある。〔訳注〕

逆に、他にもより短期で遊びの要素の強い一連のものがあり、「作業療法」とメディアシオンの中間に位置するが、多くは前者に近い。児童の（誕生日その他）個人的なお祭りのアニマシオンや、ミュゼでの宝探し、卵探しなどがその例である。こうした活動は、メディアシオンの担当またはコミュニケーションの担当により行われることが多く、おそらく文化施設での最初の体験となる（これが、最も信頼のおける正当化〔の理由〕である）が、彼らを受け入れる場所にとっては、とりわけ潜在的な収入源ともなっている。ミュゼの展示室や劇場のロビーでの大人向けカクテル、その他のレセプションもそうしたものである。こうしてしばしば点在するメディアトゥールは、文化的なるものとはまったく別の目的に間接的に奉仕していることを理解しているのである。

2　各種パフォーマンスと参加

ワークショップへの参加水準は、口頭によるほとんどのメディアシオンよりも高い。なぜなら参加

人数は限られているが、催しの時間帯やプロジェクトの終わりには結果が分かるので、たいていの場合、参加した個々人の貢献具合がより目に見える形になるからである。ワークショップのプロジェクトで無視できないことの一つに、個々人の成果物がある。各人はその彫刻、図画、現像した写真などを持ち帰る。無視できないこととしては他にも、（壁面フリーズの制作、演劇の上演、コンサートの上演などの）共同作業に関することがあり、これは、学習であると同時に、共同生活への参加や社会的絆の増進に重きを置いたプロジェクトの展開に繋がる。

共同プロジェクトへの参加というかたちでアマチュアや専門家を巻き込むこうした背景には、学習という一つの特別な方式があり、これは民衆教育の流れのなかで広く用いられたものである（その例としてビュサン民衆劇場がある）。一九七〇年代に広く普及したが、それはとりわけ文化活動の枠組みにおいてであり、また新たな博物館学（ミュゼオロジー）が現れてきた（例えば、ル・クルーゾの「エコミュゼ」[1]）お陰で、こうした観点は今、改めて流行のものとなっている。こうした参加システムは、文化のすべての部門で見受けられ、関連のものとして演劇（舞台装置、台本、演出の共同制作）、音楽（その音楽が巻き込むミュージシャンの数により、プロのミュージシャンがめったに演奏しない作品を創造すること）、ミュゼ（特別企画展の準備）などがあげられる。

（1）ブルゴーニュ地方にあるエコミュゼ・クルーゾ・モンソー。「エコミュゼ」とは、エコロジーとミュゼの合成

語。エコミュージアムともいう。一定の地域にある遺産を現地で整備保存し、全体をミュージアムとして捉える考え。〔訳注〕

共同Webの進展によって、（クラウドソーシングのような）こうした参加や集団学習の諸原則が現代によみがえり、とりわけ専門家とアマチュアの間の困難な関係という問題に対応しようとしている。文化施設によっては、これをその関心事の核として主張し、その活動の統合化を原則として記すほどまで、こうした参加という側面を極めて強力に展開している。これらの施設は多くの場合最近のもので、規模は小さく、非営利団体という形をとっている。もし、こうした実践がいろいろな文化施設で圧倒的な賛同を得られるならば、これによりそのときから施設は組織化され、施設が置かれている地域の社会組織の核の部分に位置づけられるであろうが、実際にはより大きく、より古くからある機関の基礎原則にはなりえないことに変わりない。

(1) N. Simon, *The Participatory Museum*, Santa Cruz, Museum 2.0, 2010 ; M.-Ch. Bordeaux, F. Liot (dir.), Dossier, « La participation des habitants à la vie artistique et culturelle », *L'Observatoire*, n° 40, été 2012.

最後に、参加とパフォーマンスの問題に関し、芸術文化のメディアシオンにおいてアーティスト自身が担う役割についても触れておく必要がある。芸術作品を前にして、正式に知識のある者とない者（公衆）、そして前者については、（学芸員、演劇のディレクターや演出家、バレエや展覧会のセノグラファー

111

等）を本物の専門家と単なる知の召使（メディアトゥール）とを区別する、といったご立派な（すでに見てきたようにかなり階層的な）秩序だてがあるのだが、実際、これを撹乱するためには、いつもアーティストを当てにすることができる。彼らは、少なくとも一九二〇年代からずっと一貫して、そのことに身を入れてきているが、その頃、ダダイスムの文脈において、アラゴン、ブルトン、スーポーその他何人かは、パリで、観光的に「つまらない」建造物の「ガイド付き訪問」を何回か企画した。[1]アーティストと文化施設やその代表たちの駆け引きの研究をするとしたら、それだけで、本書よりもずっと厚い一冊の本ができるであろう。

（1）一九二一年四月十四日、パリ五区のサン＝ジュリアン＝ル＝ポーヴル教会への第一回ダダ遠足と訪問は、チラシが配布され、当日、雨のなか群衆が集まった写真とともに翌日の新聞に報道された。〔訳注〕

アーティストは、まず、文化メディアトゥールにとって代わることができ、その代理で、本章で見てきたようなパフォーマティブな形を保持した「もうひとつの」メディアシオンを提案することができる。それは例えば、アメリカのアンドレア・フレイザーやその分身のジェーン・キャッスルトンの場合で、そこでは、一九八〇年代半ばから、訪問者グループに、パロディーによるミュージアムのガイド付き訪問を企画している。[1]アーティストが発揮するユーモアやデカラージュ〔ギャップの面白さ〕は、文化に帰属するあの「ホワイト・キューブ」という、近代の規範に従い伝統的にニュートラル

で白く、透明で「純粋な」展示空間として現れている場所にまとわりつく不透明さ（イデオロギー的な厚み、と言った方がいいかもしれないもの）を公衆に認識させるのに貢献するのである。フレイザーの系譜に繋がるところでは、複数の現代美術館がその後継続して、（エリック・デュイケール、フレデリック・フェレ、クロエ・マイエ、その他多くの）比較的若年のアーティストを招いて「講演会–パフォーマンス」を実施している。

（1）C. Camart, « L'œuvre, l'artiste, le médiateur », in B. N. Aboudrar et Ch. Ruby, Raison présente, Pour une éthique de la médiation culturelle, n° 177, 1er trimestre 2011, p. 63. 他。

同様に、アーティスト——またはその作品——が、モノや文化的言説を発信する機関の代わりをすることがある（しかし、これは、メディアトゥールの代わりをするということでは決してない）。一九六〇年代の終わりから、マルセル・ブロータース《現代美術館／鷲部門》[1]は、次のような美術館を構成する伝統的要素を入れ子構造にしている。すなわち、モノ（彫刻、剥製、素描などあらゆる種類の鷲）、ショーケース、説明パネル、カタログ・レゾネ[2]、保存管理の注意書き、芳名帳などである。ブロータースの「文化メディアシオン」は、実際のところこの美術館のなかでの特長というほどのことはない（が、当時としては、他所にはないものであった）。

（1）マルセル・ブロータース（一九二四—一九七六）は、ベルギーの美術家、映像作家、詩人。［訳注］

（2）個々の芸術家、美術館、コレクションなどの全作品について、作品名その他の基本データ、来歴、展示歴、文献歴や図版などを含む解説付きの全作品目録のこと。〔訳注〕

文化メディアシオンの領野に含まれるのは明らかではあるが、より参加型で公衆に目を向けているという点で、これまでとはまったく別の文脈に位置づけられるものに、二〇〇四年、トーマス・ヒルシュホルンとオーベルヴィリエ市アルビネ地区の住民がもたらした美的、社会的経験がある。（アーティストは、［個人名を冠した］この商標を認めないであろうが）トーマス・ヒルシュホルン「の」《アルビネ仮設美術館》[2] の意図するところは、八週間にわたり沿道の住民の手で構想して特別に建築物を建て、（ポンピドゥー・センターから借用した素晴らしい作品で）近代美術館をつくりあげること、そして、彼らとともに展示作業や講演会、討論会、作家との出会いの場などを企画することであった。この意思により文化メディアシオンを行ったのは美術館そのものである、と考えることができる。

（1）オーベルヴィリエはパリ大都市圏北部の都市。〔訳注〕
（2）《アルビネ仮設美術館》は、アーティストのトーマス・ヒルシュホルンが二〇〇四年四月二十日〜六月十四日に実施した美術館活動で、その全体を自身のアート作品であると主張している。〔訳注〕

つまり、アーティストは公衆をメディアトゥールかつ作品そのもの（もしくは、公衆がメディアトゥー

ルまたは作品）に仕立て上げることができる。それは、例えば、ティノ・セーガルのパフォーマンスの際に起きることである。アーティストは、物理的にそこにいるわけではないが、特別の資質を持たない何人かを「公衆」から募り、彼らに口頭で、展覧会場内に、とりわけその会期中に、彫刻を作るよう十分に正確な、また、その展開が予見できないよう十分に柔軟な指令を伝えるのである。作品は、公衆によって自由に実行される作品についての言説のなかにあり続ける──こうして公衆は自分自身のメディアトゥールとなるのである。

（1）ティノ・セーガル（一九七六─）は、ロンドン生まれ、ベルリン在住の現代美術家。「横浜トリエンナーレ二〇〇五、二〇〇八その他に出品。〔訳注〕

より強固で、より不安を募らせるように見えるのは、スペンサー・チュニックが仕組んだモニュメンタルなパフォーマンスで、この素材は公衆の裸体と展示場として選ばれた空間である。メキシコの憲法広場（ソカロ広場）、シドニーのオペラ座、ニューヨークのセントラル・パークなどで行われた。そしてついに、より遊戯的な二十一世紀のフラッシュ・モブでは、SNSにより自主的に組織された「公衆」が、予定されかつ秘密にされた日時に、ニューヨーク、モントリオール、ベルリン、パリといった規模の都市レベルで、一つの短いコレグラフィ（振付け）を演じるのである。

（1）スペンサー・チュニック（一九六七─）は、アメリカの写真家。〔訳注〕

115

第四章　メディアトゥールの道具

　文化メディアトゥールの能力向上のために種々の養成が行われているが、これは第二章で述べたように、ごく最近開発されてきたに過ぎない。ほとんどのメディアトゥールが部分的に相異なる背景から出ているのは、とりわけこうした理由からである。その多くは、ある部門、すなわち演劇、美術史、音楽、映画などの文化的（または学術的）知識に基づいた、主として規律的な養成を経ている。

　文化メディアシオンに直接関連した養成を経た者は、この部門で能力を発展させるのに必要な事柄すべてをひとまとめにしたアプローチの恩恵を受ける。それは、文化分野で使われる知識や方法だけでなく、公衆やメディアシオンが行われる社会経済的・法的文脈にも関連する知識である。こうした知識は、それでもプロセスの一部を形成するに過ぎない。なぜならそれなりの数のノウハウもまた、前章で述べた文化プロジェクトの構想やその実現に、またもちろん同様に、編集者や、公衆に面して行うために必要な話者（または俳優）の才能にも結びついているからである。

I 研究方法と知識

文化メディアシオンの道具を授けるアカデミックな養成は、三本の柱で成り立っている。たとえ文化に関する知識がそれ自体ではメディアシオンのプロジェクトを一貫したやり方で展開するための十分条件ではないとしても、大きな重要性をもつことは直ちにわかる。この土壌においては、実際、一人であれ複数であれ、社会学的な観点から想定可能な相手を知ることが必要である。それはまた、メディアシオンがそこで展開し、文化政策や管理方法、そして、より広い経済学的・法的文脈の観点から分析可能な背景をより幅広く理解することでもある。

1 文化の諸世界

その職業生活においてメディアトゥールは、多くの場合、明確なある文化分野に特化して活動している。例えばそれは生き身の人間によるスペクタクル、造形芸術、音楽などであり、そして、ときには、メディアトゥールが働く機関の使命、あるいは自分自身の目的とするところに沿って、その分野

117

のなかのある一つのジャンルで働くということもある——ロックあるいはクラシック音楽、美術あるいは近現代美術、演劇あるいは舞踊、といった具合に。しかし、その特化は、その先には行かない（文化メディアトゥールは、ピナ・バウシュの振り付け[1]、あるいはラモー[2]以前の室内楽の形成におけるテオルボ[3]についての世界的どころか、ある地域におけるエキスパートの一人になる使命をも持ちはしない）。

（1）ピナ・バウシュ（一九四〇―二〇〇九）は、ドイツ生まれの振り付け師・演出家。舞踊と演劇の境界線を打破し、舞台芸術に新たな方向性を与えた。【訳注】

（2）ジャン=フィリップ・ラモー（一六八三―一七六四）は、フランスの作曲家。クラヴサンとオルガンの奏者。近代的和声学を確立。【訳注】

（3）十六世紀末からバロック末期まで通奏低音楽器、ソロ楽器として幅広く使用された撥弦楽器。【訳注】

こうした、スペシャリストではないがよく知る人という姿勢こそ、この職務遂行の成功を左右するのである。まずは柔軟性、すなわち、モリエール[1]からベケットへ、ジョルジュ・ブラック[2]からエリザベート［=ルイーズ］・ヴィジェ＝ルブランへ、あるいはモンテベルディからブーレーズ[3]へと移り得るメディアトゥールの可塑性を保証するのは、こうした姿勢である。より深いところで言えば、メディアトゥールがその名の示すように超専門的な芸術的・文化的提案を発する者（知者）さらには憑かれた者（アーティスト）と愛好家である公衆との間の中間項であるよう仕向けるのもまた、こうした姿勢である。仮に、あるメディアトゥールがその知識のほとんどすべてを一七七〇年から一八四二年ま

での間のフランス女流画家たちに集中したり、あるいは、ベートーベンが記したようなピアニシモの楽譜を正確に表現するために感性の最も鋭い部分に集中するとしたら、彼はこの時点で自身にとって死活にかかわるこうした環境から抜け出すことさえ難しいであろう。したがって、彼は自身の使命に背くことになる。逆に、メディアトゥールが、提示すべき対象について優しげな無関心とやや冷めた好奇心しか公衆に示さないとしたら、すでに手にしているものが何であれ、それを公衆にもたらすにははっきりと不適格であることが見て取れる。スペシャリストと俗なるものとの中間にメディアトゥールを位置づけるという、文化のなかでのこうした特別な姿勢こそ、その養成に直接的かつ重大な結果をもたらすのである。

（1）エリザベート゠ルイーズ・ヴィジェ゠ルブラン（一七五五―一八四二）は、フランスの画家。マリー゠アントワネットをはじめ、貴族の肖像を描いたことで知られる。〔訳注〕
（2）クラウディオ・モンテベルディ（一五六七―一六四三）は、イタリアの作曲家。初期バロックの代表者。〔訳注〕
（3）ピエール・ブーレーズ（一九二五―二〇一六）は、フランスの作曲家、指揮者。フランス国立音響・音楽研究所ＩＲＣＡＭの初代所長を務めた。〔訳注〕

事実、大学での養成のうちほとんどが文化メディアシオンを対象としており、最も古いものは約三〇年前から行われているが、そこではかなりしっかりとした一般文化を獲得するのに適した条件を

119

設けることに注力している。ところが、フランスの大学の環境は、（古典・近代文学、哲学、歴史、美術史などの）学部の枠組みのなかで、極めて専門化した規律的な構成単位に組織されており、こうした枠組みを横断して学ぶのにあまり適していない。（よくあるように大規模な文学部で、散文についての教育を細分するところもあれば、十七世紀の韻文についての教育を細分するところもあるように）一つの研究分野の知識を深めやすければそれだけこれらを混成することは難しい（こうして、この学部では絵画や哲学は無視されてしまうであろう）。（従来の大学が普通に行っているやり方では、「コース」、「選択科目」、「主要科目」その他の配置といった多少ともわかりにくい構成となるのだが）文化メディアシオン学部の設置は、したがって、アカデミックな小革命であった。そこでは、音楽学、文化史、および美術史の講義が「文化」という括り（後述するように割合が同じであれば他のより技術的な研究分野の方がメディアトゥールの知的道具立てに役立つ）において授けられ、映画、演劇、舞踊に関わる教育にまで及ぶ。

例えば、学部レベルの文化メディアシオンの学生が、六セメスター〔年二学期制の三年間〕で音楽学の講義を一年間学ぶだけでは、同じ学部レベルで音楽学に所属する学生と同じだけこの分野の知を重ねることはないであろう。また、こうした教育は三つの目標を定めており、そのどれもが学を究めるという特徴を持たない。第一は、将来のメディアトゥールがその研究分野における（時代や形式による区分、書誌学の諸要素など）の基本的な事柄において自身の方向性が分かるようにすること。それは、

続いて自らの使命を実行するにつれて起きてくるあれこれの局面を深めることができるようにするためである。次に、彼が働くであろう領域の（テーマ、問題意識、争点、関心事、限界、習わし等の）各種資源をよく理解できる状態にすることである。こうした能力は、根底において有用であり（「ブレヒト的アプローチの復活によるビューヒナー演劇[1]」を考える際の演出家や、「ジェンダー問題から発して、フルクサスを問う[2]」ことをプロジェクトとして取り上げるときの展覧会コミッショナーが心に描くものをよく理解するとよい）、それだけでなく、文化プロジェクトを巡って編成された諸チームのなかでのメディアトゥールの信望——少なくとも、尊敬——を確立するため社会的に必要なものである。最後に、こうした諸研究分野の枠組みにおいて展開してきた方法論への手ほどきをすること、またそれを会得することが自身にとって職業生活での大きな有用性をもたらすこと。それは、例えば（出所の特定と考証、重要性のランク付け、文脈をつかむなど）資料、文献、あるいは稀には古文書などの調査といった技術に関わる場合である。同様に、静止画像、動画を含めたイメージの分析における図像解釈学（イコノロジー）の貢献のように、記号論が貢献する場合もある。確かに浅くはあるが多様な知識の蓄えの傍らで、文化メディアシオンの学生は、美術史から、後に彼が交わることになる公衆の注目するなかで一つの言説を形作るのに役立つイメージの分析や解釈の彼なりの方法論を学び取るのである。

（1）ゲオルク・ビューヒナー（一八一三―一八三七）は、ドイツの劇作家。革命運動に参加、無神論や革命観を

121

作品に著した。代表作『ダントンの死』『ボイツェック』。〔訳注〕

（2）一九六〇年代、美術家ジョージ・マチューナスの主導で、ニューヨークを中心に興った前衛芸術運動。美術・音楽・パフォーマンスなどさまざまなジャンルに波及した。〔訳注〕

2 いろいろな公衆

このように内容を認識すること、あるいは、少なくとも「文化」という概念のもとで共通に理解される芸術諸分野の大きな歴史的・理論的な争点に対して敏感であることは、不可欠ではあるもののこれだけでは不十分である。もう一つの基盤は、対象とすべきいろいろな公衆を知ることに関わるもので、これは、文化活動の展開にとってまったくもって重要であることが分かってくる。

マックス・ウェーバーやゲオルグ・ジンメル以降、とりわけフランクフルト学派①（ベンヤミン、アドルノ、ホルクハイマー）に発して、社会に及ぼす役割や効果から文化を考える方法が存在する。「文化産業」という用語はアドルノとホルクハイマーにより資本主義に奉仕する存在として提起されたものであるが、これはある種の文化の否定として受け取られている。

（1）一九三〇年代以降、西ドイツのフランクフルトの社会研究所、その機関誌『社会研究』によって活躍した一群の思想家たちの総称。〔訳注〕

こうした哲学的源泉が文化およびその争点を理解するために今日なお必須のものと思われるとして

も（文化の世界で行われている恒常的な参照という理由でしかないが）、市民が文化を理解する仕方についてのかなり最近の、より実践的な研究もまた豊富に存在する。これらのなかで挙げなければならないのは、フランス人の文化実践についてのオリヴィエ・ドナによる調査（その最新のものは、二〇〇八年に遡る[1]）で、そこでは（年齢、教育水準、職務、地理的状況など）といった異なるカテゴリー（映画館、劇場、ミュゼ、コンサートなど）など文化の場所への異なるタイプの継続的な訪問、あるいは（本、テレビ、ビデオゲームなど）などの文化的生産物の消費を分析している。

（1）O. Donnat, *Les Pratiques culturelles des Français à l'ère numérique*, Paris, La Découverte, ministère, de la Culture et de la Communication, 2009.

教育水準、並びに非物質的・物質的資本と文化実践との間に恒常的な相関関係があることを根底的に指摘したピエール・ブルデューの仮説に向けて、ベルナール・ライール[1]は、「ハイカルチャー」と「ローカルチャー」が相互に混成する傾向があるという、より複雑なヴィジョンを対置している。実際、ブルデューとダルベルの調査以降、（バカロレアや高等教育にアクセスする年代の集団は常に増え続け、古典的人文学は、それが伝達してきた文化分野の極めて差別的なヴィジョンとともにその威厳を喪失するなど）社会は変化し、そしてその後、個々人の大半は、はっきりと、より多様化した消費の様相を呈している。単純化して言えば、ひとはオペラを好む半面、テレビのワイドショーも好み、あるいは（ヘヴィ）

123

メタルを聴くとともに俳句を詠むことも可能だ、と言うことができる[2]。

（1）ベルナール・ライール（一九六三一）は、フランスの社会学者。リヨン高等師範学校教授。
（2）これは、どちらかと言うと上級の階層のケースである。参照：B. Lahire, *La Culture des individus.*
Dissonances culturelles et distinction de soi, Paris, La Découverte, 2004.

事実、文化のヒエラルキーは一九六〇年代以降（とりわけ、カルチュラル・スタディーズやポピュラー文化の新たな展望といった尺度において）変容し、社会の進展は文化実践に結びつく真の影響要因を問い直してきている。こうして、学校の役割、家族や家族に類する人の役割は（とりわけソーシャル・ネットワークを通して）進行しつつある変容について分析の対象となる。もし、参照の枠組みが進化するとすれば、今度は、メディアシオンの争点の核心にある文化の民主化という問題に対する答え自体が変容し、結果としてさまざまな仕方で解釈されるのに十分複雑な回答をもたらす。すなわち、観点次第で、民主化が肯定的な結果を与えるか、もしくは、実践があまり進展せず結果として失敗するかである。

（1）L. Fleury, *Sociologie de la culture et des pratiques culturelles*, Paris, Armand Colin, 2011 (2e éd.).

そうは言っても、もし、既存の文献から公衆の問題にとりかかることができるとすれば、メディアトゥールにとって自身のサービスの正確な需要を知るための自己投資として社会調査の方法論を十分

124

にマスターしておくことや、とりわけ、自由に使えることがわかった方法論を正確かつ精妙に読み取ることが必要だ、ということが分かってくる。調査を実現するために不可欠の道具をよく知れば、たとえ公衆社会学を革新することまではできなくても、少なくとも自身の施設の訪問者、観衆あるいは顧客の実際の振る舞いを真に理解することができるようになるであろう。理解され、評価されるべきものは何かを知るのに十分な個人的経験を持つとされるクリエーターや科学者が「公衆の認識」と推定するものを前提とした議論に応えることができるようになるのは、できるだけ客観的に集めた事実から出発する、ということである。

　社会学において発展した調査法によって、主観的な判断を越え、スペクタクルや展覧会の開催を可能にするやり方を理解し、理解されない範疇のものをよく洞察し、そして、公衆によりよく向き合うために予兆を分析すること、こうしたことができるようになる。文化の場所をよく訪れる経験が、個人的な経験（あるいは特定の社会環境）を映し出すものと、物理的な場所／社会的な絆の相互作用から生じるさまざまな予測の混成として現れるのは、こうした道具に発しているのである。スペクタクルやミュゼの訪問が、物質的な一つの経験となるのは必然であり、それは、一つあるいは複数の作品ばかりでなく（建築物、トイレの状態など）場所そのものとの出会いと、愛想良い、あるいは、冷やかな受付の係員から子どものわめき声まで、この場で出会ったさまざまな役割の人たち全体との相互作用

125

とを融合させるのである。

　メディアシオンをつくり、また、これを改良するやり方をよく理解するために大事なものを引き出せるのは、まさにこの全体から、ということである。数種の調査が存在し、こうした問いに一定数の回答をもたらしてくれる。ただ、たいていの場合、メディアトゥールはこうした調査を自身で行ったり分析したりすることはなく、ときに質問者として参加するだけである。

(1) N. Berthier, *Les Techniques d'enquêtes en sciences sociales. Méthodes et exercices corrigés*, Paris, Armand Colin, 2006 (3ᵉ éd.).

　質問票を使って代表的サンプルを対象に実施される量的調査は、公衆についての客観的な情報源となる。これにより、公衆の（年齢、来歴〔出身地等〕、社会・職業的カテゴリーなどの）多様性を測定する、かなり単純で客観的な測定システムが提供されるのみならず、その満足度についての全体的評価も提供される。定義的に言えば、質問を受けた人数の適格性は、（一般に数百人という）大きい数の回答を想定しており、こうした回答は、ときに複雑な仕組みのサンプリングを経て得られた（すなわち、極めて限られた回答しか容認しない）もので、ほとんどの設問は、閉じたものにならざるを得ない。

　逆に、少数（最大でも数十）の深い対話と開かれた質問をもとに実施される質的調査は、文化の経験について、公衆が足を運ぶか否かその理由、その期待するもの、フラストレーションなどあきらか

により豊かな情報を提供してくれる。その代わり、得られた結果は、状況をかなり忠実に反映できてはいるが、量的調査によって一旦有効とされた時にしか真に代表的なものとしては示せない。調査者の多様な設問のタイプに応じた多くの対話法が存在するからである[1]。

(1) A. Blanchet, A. Gotman, L'Entretien, Paris, Armand Colin, 2007 (2ᵉ éd.) ; J.-C. Kaufmann, L'Enquête et ses méthodes, L'entretien compréhensif, Paris, Armand Colin, 2011 (3ᵉ éd.).

もし、社会学が特別に多様性のある道具のパレットを提供するとすれば、(人間の振る舞いの記述である)民族誌もしくは民族学から発した他のアプローチが存在し、さらには(例えば、芳名録の分析では)教育や言語に関する諸学もあり、これらは文化メディアシオンを通して紡ぎあげられる特別な関係をよりよく理解するための確かな道具を提供している。

3　文脈

メディアトゥールは、つねに現場にいるのであり、そこは、社会的絆を伝達したり、またそれを紡いだりする現実と直接に結びついている。現実をこうして経験すること、それが公衆を知ることに関して学者やアーティストより多くのものを自身にもたらすとしても、だからといってその経験が、文化のより一般的な争点やそれに結びついた制約に関するある種の視野狭窄に対する免疫を与える、と

いうことではない。メディアトゥールが立脚する第三の基盤は、政治的、法的、経済的な観点から分析され得るような文脈やそれへの社会的制約をまさにこうして知覚するものでなければならない。ここにあげた政治、法、経済といった研究分野は、メディアトゥールにとっては文化施設におけるメディアシオンの争点を感知するための議論や観点ほどではないが、その研究方法の全体を形作るものではある。

ほとんどのメディアトゥールが、（ときに優れたメディアトゥールになりうる）社会学者でも、政治学者、法律家、経営者でないにしても、やはり、こうした社会の諸側面のそれぞれを念頭においた学識を基盤に、自身のヴィジョンを持つことは必要である。

政治の問題は、文化メディアシオンに至る潮流の歴史を通してすでに概略を記した。民衆教育の領域で再認識されていることであるが、市民の成熟を促すプロジェクトを想起することなくメディアシオンを理解することはできない。すでにコンドルセに見出せる永続教育の概念は、全市民が責任を持ち、完全な代表制でかつ討議に適した議会をつくることを必須とする革命プロジェクトやよりよい政府という考えに結びついている。こうした争点をガイド付き訪問や観劇において引き出すことはその ほとんどにおいて多分難しいと思われる。それでも、文化を自己の構造化や観劇において典型的な解放の媒介物とみなすならば、文化の諸政策で考えられるのは、こうした前提のもとで、ということである。文化政

策自体は、実践的な観点（潜在的財政援助や支援され得る行動）だけで分析されてはならず、とりわけ、こうした同じ政治的ヴィジョン、つまりその正当性を論じることを許容するヴィジョンから分析されねばならない。

　文化メディアトゥールは、その活動の法的枠組みもまた認識しなければならないし、知的財産権、著作権、表現の自由の法的限界、公共入札の基礎的研修を活用しなければならない。そうは言っても、法律は極めて複雑でそれだけの専門性を有するものであり、メディアトゥールは、その行動の正当性に疑いが出た場合や、より強い理由で、例えばその行動が提訴されたりした場合は、ぜひとも法律専門家に頼ることである。

（1）法と文化メディアシオンとの関係については、とりわけ下記のこと参照のこと：M.-H. Vignes, «Réflexions sur la contribution du droit à la médiation culturelle», in Raison présente. Pour une éthique de la médiation culturelle 2, op.cit., p. 91-100.

　文化メディアシオンの経済的、経営的側面は同じようにはいかない。こうした分野にメディアトゥールは直接的に参画しているのであり、財政がその行動の範囲と、多くの場合その可能性を決定づけものである以上、厳密な会計面以外は、権限移譲をすることはあり得ない。さて、経済的諸政策の変貌は一九七〇年代を通じて企てられたが、これは文化機関の相貌を根底から変え、その後大幅に

市場へ、そして、メディアシオンの市場へも向くものとなった。それでも、フィランソロピーの論理[1]は、公共投資の諸原則同様、廃れるようなことはなかった。一つの組織にとって持続性のある経済モデルを考慮に入れるべきはこうした全体的なことである。

（1）慈善。企業などによる社会貢献活動。［訳注］

メディアシオンの諸活動は、文化施設のすべての活動と同じように、ハイブリッドな経済モデルに根拠を置いている。[1]活動によっては、（ガイド付き訪問や教育的ワークショップの）サービスに対して支払うのが訪問者や観客である場合のように、市場関係を基にしてざっと釣り合いがとれるものもあれば、他方、（「記念日」といった類のアニマシオン活動や、書きものであれ電子媒体であれメディアシオンで使用される物品のように）利益を出す活動もある。しかし、より複雑な活動の大部分、とりわけ不遇な、また社会的に文化からひどく疎遠な公衆に向けてメディアシオンが行われる際には、特定の各種補助金を前提とする。これらの補助金は、行政当局もしくは、メセナや私的財団などによって与えられることになる。したがって、プログラムによっては、このタイプの活動を支援することを目的に実施されたものもある。逆に、このタイプのプログラムがない場合や、サービス活動が施設の全体的予算に依存している場合には、選択の問題が出てくる、つまり、状況としては（展覧会、スペクタクルなど）潜在的にも収益性がある投資と比較すると、メディ

130

アシオン部門は最も恵まれていない、ということである。

（1）F. Mairesse, F. Rochelandet, *Économie des arts et de la culture*, Paris, Armand Colin, 2015.

したがって暗に言えることは、メディアトゥールは常により一般的な経済の論理とともにあり、本部が戦略的に選択したしかじかの理由を理解するためにその論理を踏まえること、そしてそれらを方向づけるための議論を模索する必要がある、ということである。

II　ノウハウ──文化プロジェクトの構想と実現

メディアトゥールが、これから伝達したり、またそれらを通じてやり取りが可能なコンテンツの取り扱いに慣れるための知識や調査方法の開発を探る者であるなら、より実践的で、公衆と相互に働きかけるのに必要な手立てによる直接的に関連した能力を獲得することもまた必要である。

文化プロジェクトの構想、実現、あるいは管理といった概念は、メディアシオンの範囲を大幅に超えている。「文化プロジェクト」として理解されるものには、メディアシオンの活動の実現もあれば、メディアシオン図録の準備や、フェスティバル、スペクタクル、展覧会の組織化もある。それでも、メディアシオン

131

それぞれの活動は、言葉の全体的な意味で完全な権利を持った一つのプロジェクトであり、つまり、「特定の要請に見合った目的を達成するために企画され、開始と終了の日付を持って調整されコントロールされる活動の総体からなる単独のプロセス[1]」である。したがって、こうした問題を想起させつつも、メディアシオンは、文化の諸部門のみならず、その実践が関係する行政やその実践を仕上げていく上で関係する（公的で官僚的な、市場や営利に関わる、もしくは寄附の論理やボランティアといった）ハイブリッドなプロセスに結びついた実践の総体として現れる。この実践的側面は、メディアシオン養成〔課程〕が、を実施するのに不可欠であることが分かるのであり、いくつもの文化メディアシオン養成〔課程〕が、こうした原則に即したディプローム（免許）の資格を背景にして行われている。

（1）以下からの引用：G. Garel, *Le Management de projet*, Paris, La Découverte, 2011, p. 15.

　多くの（ガイド付き訪問、ワークショップといった）メディアシオン活動は、比較的型にはまったものに見える。それでもこれらは、いずれもプロジェクトとして推進されてきたのであり、また、そのようなわけで、特別展や演劇作品の組織化を先取りするものと同じ母胎から発して計画されてきた。ガイド付き訪問のプロトタイプでさえ、こうしたプロジェクトの論理に組み込まれており、多少とも複雑ないくつかの要素をコントロールしておくことは必要である。それに、プロジェクト管理は一つの方法論となるもので、それはメディアトゥールがワークショップの企画を通じて修得するほかなく、

それを今度は自分が他に伝えるのである。実際、ワークショップにおける教育法の大部分は、これらプロジェクト管理の諸原則にのっとっており、多少とも洗練された手作り工作を仕上げたり、芸術作品の創造に参加したりすることに関わるものである。

文化プロジェクトの管理の進め方は、現実の社会でごく広範に行われているプロジェクト・マネジメントにおけるものと同じ規則にのっとっている。[1] プロジェクトの管理の諸原則は、ある種、現実のマネジメントの主要な問題点の要約だと言ってよく、それは、戦略、マーケティング、予算・人的資源の管理、時間の管理、そして品質管理の概念を一度に結集させるものである。大きく言って、プロジェクトは、本来的に時間を限定されており、（初日の前には資料を印刷し、定められた日時に展覧会を開幕し、ワークショップが終了するまでにプロジェクトを終えていなければならない、など）一定のタイミングでなされなければならず、次の四つのフェーズを経なければならない。つまり概念形成、構想、制作（プロダクション）、利活用である。

（1）概念形成は、組織に結びついた戦略的計画化の概念と最も深く関わりのあるフェーズである。戦略的プロセスは施設本部が占有することが多いにしても、少なくともその業務担当部門としてその争点を把握し、それを練り上げることは、すべての業務（とりわけ、メディアシオンの業務に）の責任とい

（1）F. Mairesse, *Gestion de projets culturelles. Conception, mise en œuvre, direction,* Paris, Armand Colin, 2016.

うことになる。メディアトゥールの戦略的考察は、その所属する施設がもたらす使命とヴィジョンに発し、争点となるものに応じて自らをいかに連動させ得るかを明確化しようとするものである。その考察は、（組織に影響を与える政治的、経済的、人口学的などの大きな傾向である）マクロな環境と（競争、公衆、業者、代替物、部門参入への障壁、入札といった）ミクロな環境の双方を認識することに根拠を置いている。それはまた、組織そのものをも考慮に入れなければならず、それは、組織の強みや弱み、そして変化への対応力（出現してくるさまざまなケースを利用し、浮かび上がってくる障害を回避する能力）までをも評価するためである。

組織の目的や目標、それにそこに辿りつくのに必要なプログラムやプロジェクトが定義され得るのも、こうした分析からである。なぜなら、メディアシオンのプロジェクトを予定し得るのも、この枠組みのなかにおいてだからである。その実現は、組織の全体的な戦略のなかに完全に統合されているだけにより必要なことに思われる。

メディアシオンのプロジェクトの概念形成は、実行する理由、〔対象となる〕公衆の選択、実際問題として要請されたこと、想定される行為者やパートナー、行う予定の場所などとを決定できるようなものでなければならない。まさにこの件についての最初の資料調査が実施され、実現のための（予算算定を含む）財政的かつ、物的、人的手段が定義されるのも、このフェーズにおいてである。

構想のフェーズは、より実践的な仕方でプロジェクトを定義しようとする。それは、実現のための

計画の練成、入札（したがって、一つまたは複数の仕様書作成を含む）の開始、メディアシオンの正確な概要の編集、資金調達活動、活動開始と並行して実施される広報キャンペーンの計画などに関わるものである。

実現のフェーズ（概念形成や構想のフェーズより短いことが多い）は、プロジェクトに関わる（メディアシオンの資料あるいは小道具類といった）諸要素の作成、また、必要があれば、実際の準備やリハーサルの時間、そして最初の広報活動といったものまで統合的に行うことである。このフェーズは、プロジェクトの初日、またはオープニングをもって、またときには、（スペクタクルや展覧会の場合）別のプロジェクトの立ち上げとともに終了する。

利活用のフェーズは、多少とも長くかかるが、それはどうしてもプロジェクトが実現された状況によるからである。この期間を通じて利活用の動きは、これと一体となった広報の諸行動と並行して進められる。広報活動が長期にわたって予定されていれば、この期間は一定のルーティーンの開始となり、ある意味において「プロジェクト」フェーズを終了することになる。

プロジェクトの実現に結びついてはいるが、ある意味その生産と並行している二つのタイプの活動が必須であることが分かる。一つは、予算立てとその実行、もう一つは、広報の諸活動である。これら二つの原則は、メディアシオンの争点を飛び越えて財政とマーケティング＝コミュニケーションの

領域にメディアトゥールを投げ込むことになり、多くの者がそれへの統合を嫌悪する（それは、利益の概念がメディアシオンの多くの当事者に備わった無私・無欲という価値の正反対に位置するように思われるからである）。それでも、予算管理とそれにつながる事柄、独自収入を増やし、補助金を探すといったことは、現実の文化組織の一つの主要な活動であるように思われ、こうした理由からこれらは、新たな活動を開発せねばと腐心するメディアトゥールが併せて考えねばならないものである。補助金を得るためにどこに赴けばよいかを知り、また他の活動に投資するためにある活動から潜在的利益を探し出すことは、いずれも新しいプロジェクトを開発するために期待される取り組みである。

　広報（コミュニケーション）についても同様であり（また、より広い意味で製品、価格設定、頒布の諸政策に基づくマーケティングも然り）、メディアトゥールは、その活動を実現するだけでなく組織の内にも外にもそれを知らせる義務がある。メディアシオン活動の一つひとつは、（脆弱であったり、さまざまな事情で社会参加ができない公衆向けの多くのプロジェクトの場合のように）経費がかかるものではあるが、メディアに取り上げられて言わば「売れる」ものは、一つの補完的な評価要素となって、とりわけ組織の本部や利害関係者（行政組織、メセナなど）から評価されるはずである。

結論と展望

「われわれは優れた話し手で、仲間としてよく団結しており、そのお返しに公衆から正統な評価を与えられている。それに、われわれは、かなりのうぬぼれ屋であり、ひどい不平家でもある。われわれは、われわれに託され、われわれが根源的とみなしている使命の高みにおいて、一つの地位と一つの認知を望んでいる。なぜなら、われわれが絶対的に確信するのは、われわれが現代社会に意味をもたらしていること、われわれの職務は社会の平和のための争点であること、そして、われわれを抜きにして諸機関は空っぽの貝殻にしか過ぎず、その全体的利益に資すべき使命に部分的にしか応えられない、ということである[1]」。

セシリア・ド・ヴァリーヌは、メディアトゥールをユーモラスに描写し、文化メディアシオンの内

(1) C. de Varine, « Tout comme l'herbe, la médiation culturelle pousse par le milieu », in F. Serain, P. Chazottes, F. Vaysse, E. Caillet, *La Médiation culturelle, cinquième revue du carrousse ?*, Paris, L'Harmattan, 2016, p. 75.

在的に不安定なポジションを次のように要約している。必要ではあるが余計なもの、中心的ではあるが見かけ上は周辺に位置する、費用がかさむが心を豊かにする。文化決定論の比較的最近の現象が特徴付けている社会的なさまざまな機能のなかで、メディアシオンの特性が出てくるのがこうしたポジションからである限り、結論として言えるのは、立ち返るべきはこのポジションそれ自体だ、ということである。

文化メディアシオンにつきものの居心地の悪さ（メディアトゥールは「不平屋」であり、これは多分理由がないわけではない）その第一の原因は、経済的秩序にまつわるものである。文化メディアシオンは、実際、金遣いが荒いのに、高くつきはしない、これは、民衆のアイロニーが一九八〇年代、いわゆる（ジャック・）ラングの時代以降、スパンコールになぞらえた文化の世界のダイナミズムとは反対のものである。

ローマの遺産を取り込んだルネサンス以降、文化は、民衆——第二次大戦後は「大衆」と呼んできた——に向き合うときに、（慈善によるものではなく）「贈りもの（施し）」と呼ばれた寛大な経済的態様に従って相対するのである。この「贈りもの」は、偉大で、豪華で、高価で、ほとんど捧げられるようなものであらねばならない。民衆は、強い感動、陶酔、稀にはスキャンダルといった次元の、直接的で美的な評価によって（ということは、メディアシオンを経由することによって）彼にもたらされる社

138

会的、政治的捧げものと一体感を覚えると考えられる。要するに、崇高の次元の評価、ということである。

（1）J. Starobinski, *Largesse*, Paris, Gallimard, 2007.
（2）P. Veyne, *Le pain et le Cirque*, Paris, Seuil, 1976.

フランス革命の結果、公権力は、常に遠慮がちにではあったが、文化的施しの特権階級的な分配に取って代わろうとし、文化財の伽藍を建てて十九世紀のミュゼとし、あるいは演劇、次いで祭典、（例えば音楽祭など）を助成してきた。それは、他の諸使命（公教育、市民の育成など）が常に文化の提供を合理的な範囲に引き戻していたからである。そうこうしているうちに、十九世紀の初めより、（大金持ちの市民が民衆にパンや見世物といった古代の「生きた——といっても死に至らしめる——スペクタクル」を贈ったローマの伝統である）私的エヴェルジェティズムの華々しい回帰を目の当たりにする[2]。すなわち、国レベルの億万長者たちは、「しゃれた」財団という領分に住み着くことに専心する。

（1）富裕者が富の一部を社会に分配する行為。〔訳注〕

この本質的に私的な贈りものの経済モデルは、民衆のためのこれみよがしの支出であるが、これは私的部門から公衆のなかへ回遊してきた会計上の美徳と相殺される。つまり、投資へ回帰する美徳である。これは、文化がもたらすものよりも費やすものの方が少ない、そして（諸機関への予算の割り当

てという直接的な形で共同体が責任を取る支出、例えば断続的に行われる間接的なものも含む）支出とこれが引き出す利益とを比べると、要するにこの部門は利益を生んでいる、ということを口ごもって言うことが重要なのである。そのような理由で、大規模機関で次第に要請されてきている予算の均衡はわずかな利益にしかならず、その一方で強力にメディアに露出させた文化行事枠での間接的利益は大きい。すなわち、観光、ホテル、外食産業、商業部門へのテコ入れ、国際収支へのポジティブな貢献などである。

そこでもまた、メディアシオンは、本当に居心地が良くない。〔メディアシオンなどというよりも〕（グラン・パレでの「モニュメンタ展」やヴェルサイユ宮殿での現代美術展、つまり物議を醸すことによる成功が確実な）それだけで説明として通用し、それだけで公衆にアピールする「並外れていること」に特権を与える方がよっぽどよいということだろう。文化メディアシオンは高くはつかないが、それでも過剰であり、さもなければ素晴らしいものになる支出を、靴の中の小石（古代ローマ人がとがった石、スクルピュール＝古代ローマの最小金貨、と呼んだ）のように不愉快なやり方で制限するものである。

こうした場面を解釈すれば、文化メディアシオンは、派手さのない支出で、象徴的にも、金銭的にも何の利益ももたらさず、消えゆく途上にある、と思うであろう。ところが、それはまったく本当で

140

はない。常に脅威を感じながら、しばしばその場その場で侵食される予算を目にしながらも、文化メディアシオンは全体的に進化している。文化メディアトゥールの数は、この半世紀でコンスタントに増加しており、その活動に割り当てられる予算額もまた然りである。二〇一六年四月、フランソワ・ピノーは、そのコレクションを展示するため、パリ商品取引所にオープンする財団の計画について、こう宣言している（素晴らしいエヴェルジェティズムの行いである）。「そこでは、まったく特別な注意をメディアシオンの仕事に注がねばならない、われわれの時代の創造がもっと皆の地平となるような仕方で[3]。自身にとって不都合に思える情勢であっても、つまるところ文化メディアシオンは進化し続けるのである。

(1) フランソワ・ピノー（一九三六一）は、フランスの実業家。ケリング・グループ会長兼最高経営責任者。［訳注］

(2) 一七六七年に建てられた元商品取引所を改修した私設美術館。内部の改装は安藤忠雄が手がける。二〇二一年、ブルス・ド・コメルス・ピノー・コレクションとして開館。www.pinaultcollection.com/fr/boursedecommerce ［訳注］

(3) H. Bellet, « Entretien avec François Pinault », Le Monde, 27 avril 2016.

このパラドックスをどう理解すればよいのだろうか？今度は、文化の経済的文脈における文化メディアシオンの状況にではまったくなく、それが関わっている対象物の進化と関連したポジションに

141

関係するもう一つのパラドックスによって説明される。実際、ピノーが示唆しているように、メディアシオンがこれまでになく付随的ではあるが必要な機能であり、しかも付随的であらねばならない機能としてあるのは、とりわけ現代美術の進化に負うところである。

この定式の後半の部分を手短に解決してみよう。多分、「公衆が（メディアトゥールに）お返しにくれる正当性」を後ろ盾にして、何人かのメディアトゥールのなかには、メディアシオンを文化的提案の中央に置きたいという意図や、欲求不満、それもこの提案の当事者——アーティストだけでなく、展示デザイナー、演出家、ミュゼの館長など——から拒絶にあう時の怨念に関係した感情が存在する。

ところが、メディアシオンが中心にあるということは真に望ましいことではない。なぜなら、本書が十分に示しているように（少なくともわれわれの望んでいるところだが）、メディアシオンは規則に従うものであり、メディアトゥールがその力量を証明している方法に裏打ちされているが、他方、創造は基本的に自由気ままなものだからである。換言すれば、芸術的提案は常にメディアシオンを越え、メディアシオンを驚かせるものでなければならない。創造である文化的提案をメディアシオンに委ねることは、これを規制し、ついには、（教師が何代にもわたって耕してきた仕事とそれに手を付ける仕方の総体、教室やマニュアルから外に連れ出すには至らない）（いわゆる）学校文化が存在するように、「メディアシオネル＝メディアシオン的な」文化を創り出すことに帰結してしまう。メディアシオンの機

能は、したがって、本質的に付随的なものである。つまり人は、メディアシオンのために創造することはなく、ましてや、メディアシオンを目指して、あるいは、メディアシオンの意図するところに応じて創造する、ということとはないのである。

しかし、他の面から言えば、あらゆる作品（広い意味で、芸術作品もしくは、オリジナルな文化的イベント）は、暗号化の作業である。それは、現実や空想から引き出したデータを、未知の、コード化された形態のなかに刻印するのである。古典的な、古い作品がそうであり、長い時間をかけて解読されてきたそのコードは、われわれにはかなりよく知られている。ここに、メディアトゥールは、忘れられ疎遠になっていたコードを呼び戻すために、これまでになく必要とされている。これはまた同様に現代芸術についても当てはまる。それは造形であれ、舞台に関係するものであれ、われわれに暗号化されて届くのだから。ところが、今度は、われわれにはそのコードが分からないのである。

暗号化ということで密閉されているとか、難解だ（これもありうることではあるが）と言いたいのではない。それは、ただ単に作品の存在の様式である。換言すれば、作品や文化の対象物はそれ自身で暗号解読を行うことはしないということである。もし、するとしても、その暗号解読は中世絵画の聖人の口から出る護符が表象の一部となるように、またコードの一部となるのである。こうして、一般に現代芸術はそれが立派であれ凡庸であれ、時代はその作品を成立させておらず、メディアシオン

なしで済ますことはできない。難解だから、現代だからである。したがって、メディアシオンは暗号解読であるが、必ずしも解釈ということではなく、単にコードからの伝言を渡す役回りに過ぎない。ところが、アーティストはその提案をコード化すればするほど、より深く現実と空想の抵抗を通じて穴を穿つほど、また彼らの後方のより遠いところで、メディアトゥールを悔しがらせ、あるいは怒り狂わせるほど、メディアトゥールはこの任務に不可欠で、その数も多く要るのである。

文化メディアシオンの持続と発展のもう一つの理由は、メディアシオンを貫く時間性のなかに求めることができる。それは、対象物の本性と同時にその行動の濃度に結びつくものである。確かに、学校で習う知は変化する（今日、五〇年ほども前のようにラシーヌを教えはしない）。しかし、総体的に、学校はゆるぎない知識を惜しみなく付与する使命をもっている。こうした考えから導かれる命題は、一度知識を身につければ（教師たちは、完全には「獲得されれば」と言うが）、それは永久に身になる、ということである。教育とメディアシオンの間にある大きな相違点の一つはそこにある。メディアシオンは進化するものであり、永続するものである。『フェードル』、あるいは《アヴィニョンの娘たち》は教えられ、他方『フェードル』の新しく今日的な演出や、《アヴィニョンの娘たちの新たな巡回展示ではメディアシオンが企てられる。メディアシオンは、これらの作品を新たな巡り合せとの関係（タブローとしての演劇作品）に導く。（古いものでも最近のものでも）作品が新たに要求されればそ

144

れだけ、メディアシオンの仕事は増加する。

（1）舞台での「タブロー（tableau）」とは、作品を分割・構成する単位のこと。幕（acte）や場（scène）とは異なる。〔訳注〕

そのうえ、メディアシオンはすでに見てきたように社会的な団結と崩壊とに、つまり、（構成員全体の集合としての）社会の波乱に満ちた生に接木されており、他方、学校は委ねられた若い個性を大きな忍耐力をもって保護しようとして、すべての動きに対して受け身の態度をとる。こうして、われわれは、文化メディアシオンが自らの力をつけたり、文化政策に身を任せて地盤を失ったりするのを目にすることができたのだが、その文化政策自体が労働界の不安定性、郊外の動揺、あるいは社会的疎外の影響を受けるのである。

さて、メディアシオンが観点の交換や、広く受け入れられる意見の構築を目指した社会性の実践という性質を明らかに持つ限り、メディアシオンがこうした動きのおのおのに伴って行われるとしても、この局面だけに要約されることは決してない。この局面でメディアシオンが純粋に社会的な他の方法と区別されることはほとんどないからである。第三の要素──文化的提案──から出発して構築を図ってもよいのではないか。そこから、もう一つの可能性との出会いとまったく特異な文化メディアシオンがもたらされるのである。

啓蒙時代の哲学者たちが予見していたように、社会的機能としての文化は、常に活用すべきものである。しかし、文化が密接にかかわるこうした未完了の時間性において、文化メディアシオンはさまざまな一度限りの行事の断続的な形式で姿を現すのである。改めてそこが、学校世界と本質的に違うところである。

広い意味で、学校は「めざめ」のゆりかごから博士論文まで、いわゆる、まさに永続的な養成かどうかは別として、連綿と続くのである。これとは逆に、メディアシオンの時間は大概一時間以下で終わり、一つのセミナーが数日以上にわたることは決してない。それは一つの出会い、（ひもを滑らせて結び目を調整できる）輪奈結び、万華鏡の一形象であって、文化と社会との諸々の永続的再編のなかで形作られる一瞬である。文化メディアシオンは、いつでも新たに始まるのである。

謝辞

メディアシオンは、関係性と集団作業に関わる問題である。これこそ、われわれがソルボンヌ・ヌ
ヴェル（パリ第三大学）文化メディアシオン学部のすべての同僚に感謝すべき理由である。彼らの経
験や彼らと持つことができた多くの意見交換はわれわれにとって有益であった。そして年を追うごと
に、わが学生諸君もまた多くの面で、彼らなりの好奇心、質問、研究によって文化メディアシオン分
野における知識を豊かにするのに貢献してくれている。

われわれは、とりわけ長年学部を率いてきたブルノ・ペキニョに、また、最近学部に加わったセル
ジュ・サアダに思いをはせたい。最後に、この分野の専門家で、われわれの原稿に目を通してくれた
マリ＝クリスティーヌ・ボルドーに深く感謝したい。この作業において、非常に多くの指摘をしてく
れたからである。もちろん、この小論の不完全なところはわれわれの責任である。

訳者あとがき

本書は、Bruno Nassim Aboudrar et François Mairesse, *La médiation culturelle*, (Coll. Que sais-je? no. 4046), Presse universitaire de France, Paris, 2022, (3ᵉ éd. corrigée) の翻訳である（初版は二〇一六）。原書に副題はないが、わが国では原題の「文化メディアシオン」という表現には馴染みがないことを考慮し、本訳書では副題「作品と公衆を仲介するもの」を付した。

「文化メディアシオン」は、美術、音楽、演劇、文化財等々広い分野を対象とするが、美術館を例にとれば、わが国では一般に「美術館教育」や「教育普及」といった呼称のもとに行われている活動に対応している（最近では、「アート・コミュニケーション」と広くとらえるところもある）。ただ、その概念形成の歴史的プロセスや職務の実態から見るとき、フランスとわが国の間には一定の懸隔があるように思われ、また、分野を問わず広く対応するものとして、ここではこの「文化メディアシオン」という表現をそのまま用いる。

わが国の美術館では一九七〇〜八〇年代を通じて徐々に、講演会、ギャラリートーク、ワークショップなどの諸活動が展開し、一九九〇年代に入ると、前年に結成された美術館教育研究会が『美術館教育研究』誌を刊行（一九九〇〜一九九七）し、活動を担う関係者間での情報交換や諸外国の事情を紹介するなど関心の高まりを示した。また、一九九三年には国公私立美術館の多くが加盟する全国美術館会議に教育普及ワーキンググループ（現、教育普及研究部会）ができ、他方、一九九二年、美術館間の巡回展や研修を行う美術館連絡協議会が「美術館教育」をテーマに国際シンポジウムを開催して、美術館に「教育普及部門を担当する専門部門の設置を促進する」ことを含むアピールを採択したのもこの頃である。その背景として、かつて美術館学芸員は、何でもこなさざるを得ず「雑芸員」とさえ言われることがあったが、徐々に学芸部門のいくつかの分野について専門職を置くようになったことが挙げられる。たとえば、国立西洋美術館はその先駆けの一つであり、一九九一年に保存修復、一九九二年に情報資料、そして一九九四年に教育普及、その後一九九七年に保存科学の専任を採用している。

教育普及について言えば、今日では一定規模をもつ館に多少とも同様の部署と（常勤、非常勤の）専門職員が配置されつつあり、その担当は、エデュケーターやファシリテーターといった呼称で呼ばれることがある。ただし、小規模館で、個別の部署はなくても同様の業務を学芸員が分担して行うところはなお多いと思われる。なお、二〇一二年より、学芸員資格取得のための科目に（美術

館」を含む）「博物館教育論」が必修科目として設定されたのは、事柄のひとつの進展の証であろう。「メディアシオン」や「メディアトゥール」が歴史的にどのような概念、人物像としてどのような具体的機能を果たしたかは、本書で述べるところであるが、訳者としても近年ある種のこだわりをもって眺めていた概念であり、若干付言しておきたい。

この「メディアシオン」よりかなり遡って、本書でも触れている「アニマシオン」「アニマトゥール」がフランスの図書館等永続教育関連施設で使用され始め、一九八〇年代以降わが国にもこの表現のもとにその実態が紹介され、「アニマシオン」は、とりわけ子どもの読書普及の部門では一定の市民権を得て今日に至っているように思われる。その後、二〇余年前に奉職した大学の学部が「メディエーター」（英語）の養成を謳っており、これは、「司書や学芸員などの果たす媒介的機能を全体的に示すものであった。他方、レジス・ドブレの知の伝達学——伝達作用の社会的機能を技術的構造との関わりにおいて扱う学問——であるメディオロジーにおいて、「メディエーション（媒介作用）」は、その中心的な概念として提示され、これに注目することもあった。ただ、こうしたいわば汎用的な概念ではなく、文化分野において「メディアシオン」の機能を他とは区別し、専門的かつ具体的な職務とそれを担う者としてフランスの「文化メディアシオン」「メディアトゥール」の存在がわかってきた。その実例に接し得たのは、国立文化財学院招聘研究員として在仏していた折りに参加した（本

151

書六九頁の注（2）で言及されている）国際文化メディアシオン・シンポジウム（パリ、二〇一三年十月十七－二十日）であった。これは第一七回芸術社会学国際集会の枠組みで「文化メディアシオンの世界」と題して、本書の両著者の所属するソルボンヌ・ヌヴェル（パリ第三大学）キャンパスにおいて開催された。メレス氏をはじめ同大学教授陣を中心に企画され、ベルギー、カナダ（ケベック）など

を含む国内外の各分野から七〇余の講演・発表が行われた。理論と実践を含むその詳細は、二〇一五年に二巻本として刊行されている（巻末の参考文献追補参照）。またその頃、本書（七四・七五頁、注（1）にも取り上げられている）ミュゼ・アン・エルブの活動にも親しんだ。この民間子ども美術館の活動——美術入門絵本の刊行や「メディアトゥール」による幼児等への鑑賞サポート——は、かねて見聞していたポンピドゥー・センターの「子どものアトリエ」に連なる活動として大変優れた実践に思われた。

　その後、二〇一六年に本書が刊行され、拙訳として刊行する機会を与えられたが、今日まで遅延したのは、ひとえに訳者の怠慢による。ただ、一つのエクスキューズとして、当時から郷里でのまちおこしの一環として、通学する高校生や市民への美術図書の貸出や空き店舗を活用したギャラリーを運営し、（助成金の獲得を含め）まさに文化メディアシオンの実践を行うことに時間を費やしたことがある。この近年の活動は本書の翻訳にとってあながち無駄ではなかったと思われる。

ところで、本書の筆者について触れておかねばならない。

ブリュノ・ナッシム・アブドラ氏、フランソワ・メレス氏は、（原著の）著者紹介欄にあるように、ともにソルボンヌ・ヌヴェル（パリ第三大学）文化メディアシオン学部教授である。本書の参考文献にも両氏の関連著作が収載されている。前者の専門は芸術理論で、*Qui veut la peau de Vénus?*［ヴィーナスの肌を欲するのは誰か］（Flammarion, 2016）などの著書がある。他に邦訳として、J・J・クルティーヌ編『男らしさの歴史』（第三巻、藤原書店、二〇一七）に「露出：裸にされた男らしさ」、J・J・クルティーヌ編『感情の歴史』（第三巻、藤原書店、二〇二二）に「芸術への愛ゆえに」、が収載されている。後者の専門はミュゼオロジーであり、ICOM（国際博物館会議）博物館学国際委員会委員長を務めた。多くの著作があり、邦訳に、フランソワ・メレス、アンドレ・デバレ編『博物館学・美術館学・文化遺産学基礎概念事典』（水嶋英治訳、東京堂出版、二〇二二）がある。

なお、ソルボンヌ・ヌヴェル（パリ第三大学）文化メディアシオン学部に付言すると、大学は一九六八年の五月革命を契機としたパリ大学の再編によりその文学部につながるものとして一九七〇年に成立し、文学、芸術、表現・コミュニケーション分野のプログラムを統合して、文化メディアシオン学部が発足したのは一九九四年のことである。

ここで、いくつかの訳語（表記）について触れておきたい。

153

「ミュゼ」(musée) は、英語の museum にあたる語であり、美術館であり博物館である。以前、文庫クセジュの一冊として刊行された拙訳（共訳）では『フランスの美術館・博物館』としたが、本書では、musée の語が頻出すこともあり、慣用の美術館（博物館）名として使用されている場合を除き、原語のカタカナ表記のままとした。「職務（メティエ）」(métier) は手仕事、経験を要する職人仕事を意味する。この場合は、原語の意味合いを示すためカタカナ表記で「メティエ」をルビとして記した。

「文化メディアシオン」については、冒頭に記したとおりであるが、かつて都内で開催された国際シンポジウムにおいて、その原語タイトルに現れていた médiation が邦語タイトルでは、社会と対話する美術館といった表現に置き換えられていたように記憶する。管見する限りでは、原語（この場合は、その英語）のカタカナ表記をそのまま使用した希少な例として、金沢21世紀美術館でのシンポジウム報告があり、「メディエーション」「メディエーター」がカタカナ表記でそのまま使用されている。意味内容をそのまま日本語に翻訳するか、（あるいは類似の意味内容を持つ慣用の）日本語をあてるか、原語（あるいはその英語）をそのままカタカナ表記するかの判断は、難しいところである。本書では、médiation culturelle の意味するところをできるだけ忠実に伝えるため、「文化メディアシオン」とした。その意を汲み取っていただければ幸いである。

なお、本書には「文化」や「趣味」についての歴史的考察が要領よくまとめられている。編集部の小川弓枝氏からは、そこで引用された文献の邦語文献の提供や、全般にわたり適切な訳語についてのご示唆いただき、そして何よりも訳者の都合による遅延にもかかわらず刊行にまで導いていただいた。末尾ながら心より感謝する次第である。

二〇二三年五月

波多野宏之

data_list.php?g=52&d=5 で入手可]

寺島洋子ほか編『国立西洋美術館教育活動の記録 1959-2012』国立西洋
　美術館；西洋美術振興財団，2015, 216p.［国内外の美術館・教育関
　連事項を併記］

酒井敦子ほか編『国立西洋美術館教育活動の記録 2013–2019』国立西洋
　美術館，2022, 153p.［第1部 活動記録、第2部 論考・インタビュー．
　http://id.nii.ac.jp/1263/00000766/ で入手可］

Anderson「2章　教育実践を指導し変革する方法を学ぶ場としての博物
　館の役割」（湯浅万紀子訳）『博物館情報学シリーズ5　ミュージア
　ム・コミュニケーションと教育活動』樹村房，2018, p.53-92.［カナ
　ダのブリティッシュ・コロンビア大学とパートナーシップを組んだ
　バンクーバー市内の博物館の事例］

東京都美術館×東京芸術大学　とびらプロジェクト編：稲庭彩和子；伊
　藤達矢著『美術館と大学と市民がつくるソーシャルデザインプロ
　ジェクト』青幻舎，2018, 271p.［アート・コミュニケーション事業
　の一環．参加した市民をアート・コミュニケータと呼ぶ］

高橋陽一『ファシリテーションの技法：アクティブ・ラーニング時代の
　造形ワークショップ』武蔵野美術大学出版会，2019, 236, iiip.

江藤祐子ほか執筆・編集『美術館と家族：ファミリープログラムの記録
　と考察』石橋財団アーティゾン美術館，2020, 227p.［第1部記録篇，
　第2部調査篇，第3部論考篇］

柿﨑博孝ほか『博物館教育論』改訂第2版，玉川大学出版部，2022,
　213p.［学芸員資格科目に対応．ミュージアム・エデュケーターの
　項では，その養成のあり方を問うている］

プジョル，ジュスヴィエーヴ；ミニヨン，ジャン＝マリー『アニマトゥー
　ル：フランスの社会教育・生涯学習の担い手たち』（岩橋恵子監訳）
　明石書店，2007, 376p.

Camar, Cécile et al (dir.) *Les mondes de la médiation culturelle*, vol.1,
　Approches de la médiation, L'Harmattan, 2015, 273p. (Les cahiers
　de la médiation culturelle)

Camar, Cécile et al (dir.) *Les mondes de la médiation culturelle*, vol.2,
　Médiations et cultures, L'Harmattan, 2015, 295p. (Les cahiers de la
　médiation culturelle)

参考文献追補

　巻末・原著の文献欄には邦訳のあるものについて補記したが，その他本書に関係する日本および諸外国の「美術館教育」に関する主な邦語文献，アニマトゥールに関する邦訳文献，「訳者あとがき」で触れた2013年の文化メディアシオン国際シンポジウム記録を記す．[　]は訳者による補記．

美術館教育研究会編刊『美術館教育研究』第1巻第1号（1990.7）─第8巻第1号（1997.3），年3回刊
──『美術館教育1969-1994：日本の公立美術館における教育活動18館の記録』1998，CD-ROM 1枚［美術館教育研究 第8巻第2・3合併号として刊行］
美術館教育普及国際シンポジウム実行委員会編刊『美術館教育普及国際シンポジウム1992　美術館連絡協議会創立10周年記念誌』1993，275p.［シンポジウムの記録］
──『美術館教育普及国際シンポジウム1992　報告書』1993，173p.［加盟80館の組織，活動状況等の報告］
ハイン，ジョージ・E『博物館で学ぶ』（鷹野光行監訳）同成社，2010，287p.［著者はボストンの博物館・美術館のプログラム評価や，博物館教育の評価に携わる．本書は来館者研究に主軸を置く］
パーモンティエ，ミヒャエル『ミュージアム・エデュケーション：感性と知性を拓く想起空間』（眞壁宏幹訳）慶應義塾大学出版会，2012，268，18p.［ドイツの美術館教育思想，陶冶価値を軸に叙述］
特集「ミュージアム・エデュケーション21」『アール』：金沢21世紀美術館研究紀要 第5号（2013）p.4-62.［開館5周年シンポジウムの記録．とくに，「トーク・セッション」（モデレーター：岡部あおみ）のヴァンサン・プスゥ（ポンピドゥー・センター）とステファニー・エロー（ヴァル・ド・マルヌ県立現代美術館）の発表で，カタカナ表記「メディエーション」「メディエーター」が見られ，前者では本訳書でも取り上げられた《アルビネ仮設美術館》にも言及．特集外（p.64-65）に，「メディエーターとしての美術館：金沢21世紀美術館2007-2009」（不動美里）がある．https://www.kanazawa21.jp/

culturelle et le potenciel du spectateur, Toulouse, Éditions de l'Attribut, 2011.

Serain F., Chazottes P., Vaysse F., Caillet É., *La Médiation culturelle, cinquième roue du carrosse ?,* Paris, L'Harmattan, 2016.

Simon N., *The Participatory Museum*, Santa Cruz, Museum 2.0, 2010.

Tilden F., *Interpreting our Heritage*, Chapel Hill, The University of North Carolina Press, 1957.

« Tous bénévoles », *Le Guide de la médiation culturelle dans le champ social,* Paris, Association « Tous bénévoles », 2015.

Vignes M.-H., « Réflexions sur la contribution du droit à la médiation culturelle », in Aboudrar B.N., Ruby C., *Raison présente. Pour une éthique de la médiation culturelle ?*, n° 177, 1er trimestre 2011.

Lahire B., *La Culture des individus. Dissonances culturelles et distinction de soi,* Paris, La Découverte, 2004.

Lamizet B., *La Médiation culturelle,* Paris, L'Harmattan, 1999.

Le Marec J., *Publics et musées. La Confiance éprouvée,* Paris, L'Harmattan, 2007.

Mairesse F., *Musée hybride,* Paris, La Documentation française, 2010.

—, *Gestion de projets culturels. Conception, mise en œuvre, direction,* Paris, Armand Colin, 2016.

Mairesse F., Rochelander F., *Économie des arts et de la culture,* Paris, Armand Colin, 2015.

Malraux A., *La Politique, la culture* (1966), Paris, Gallimard, 1996.

Mathieu I., *L'Action culturelle et ses métiers,* Paris, Puf, 2011.

Mollard C., *l'Ingénerie culturelle,* Paris, Puf, « Que sais-je ? », 2020, (6ᵉ éd.).

Montoya N., « Médiation et médiateurs culturelles : quelques problèmes de définition dans la construction d'une activité professionnelle », *Lien social et politiques,* n° 60, 2008.

Moulinier P., *Les Politiques publiques de la culture en France,* Paris, Puf, « Que sais-je ? », 2020 (8ᵉ éd.).

Péquignot B., « Sociologie et médiation culturelle », *L'Observatoire. La revue des politiques culturelles,* n° 32, 2007.

Peyrin A., *Être médiateur au musée. Sociologie d'un métier en trompe-l'œil,* Paris, La Documentation française, 2010.

Poli M.-S., *Le Texte au musée. Une approche sémiotique,* Paris, L'Harmattan, 2002.

Observatoire des politiques culturelles, « La médiation culturelle : ferment d'une politique de la relation », *L'Observatoire,* n° 51, 2018.

Rancière J., *Le Partage du sensible,* Paris, La Fabrique, 2000.（ジャック・ランシエール『感性的なもののパルタージュ──美学と政治』（梶田裕訳），法政大学出版局，2009年.（叢書ウニベルシタス））

—, *Le Spectateur émancipé,* Paris, La Fabrique, 2008.（『解放された観客』（梶田裕訳），法政大学出版局，2013年.（叢書ウニベルシタス））

Ruby C., *La Figure du spectateur. Éléments d'histoire culturelle européenne,* Paris, Armand Colin, 2012.

Saada S., *Et si on partageait la culture ? Essai sur la médiation*

Lyon, Presses universitaires de Lyon, 1995.

Camart C., « L'œuvre, l'artiste, le médiateur », in Aboudrar B.N., Ruby C., *Raison présente. Pour une éthique de la médiation culturelle*, n° 177, 1er trimestre 2011.

Casemajor N. *et alii* (dir.), *Expériences critiques de la médiation culturelle*, Paris, Hermann, 2017.

Caune J., *La Culture en action. De Vilar à Lang : le sens perdu*, Grenoble, Presses universitaires de Grenoble, 1999.

—, *La Démocratisation culturelle. Une médiation à bout de souffle*, Grenoble, Presses universitaires de Grenoble, 2006.

—, *La Médiation culturelle. Expérience esthétique et construction du vivre-ensemble*, Grenoble, Presses universitaires de Grenoble, 2017.

Chaumier S., Mairesse F., *La Médiation culturelle*, Paris, Armand Colin, 2017 (2e éd.).

Donnat O., *Les Pratiques culturelles des Français à l'ère numérique*, Paris, La Découverte et ministère de la Culture et de la Communication, 2009.

Engel L., *Que peut la culture ?*, Paris, Bartillat, 2017.

Fleury L., *Sociologie de la culture et des pratiques culturelles*, Paris, Armand Colin, 2011 (2e éd.).

Gellereau M., *Les Mises en scènes de la visite guidée, Communication et médiation*, Paris, L'Harmattan, 2005.

Griener P., *La République de l'œil. L'expérience de l'art à l'époque des Lumières*, Paris, Odile Jacob, « Collège de France », 2010.

Guillaume-Hofnung M., *La Médiation*, Paris, Puf, « Que-sais-je ? », 2020 (8e éd).

Hall S., *Identités et culture*, t. I : *Politiques des cultural studies*, trad. C. Jaquet, Paris, Éditions Amsterdam, 2007.

—, *Identités et culture*, t. II : *Politiques des différences*, trad. A. Blanchard, F. Voros, Paris, Éditions Amsterdam, 2013.

Jeanson F., *L'Action culturelle dans la cité*, Paris, Seuil, 1973.

Kaufmann J.-C., *L'Enquête et ses méthodes. L'entretien compréhensif*, Paris, Armand Colin, 2011 (3e éd.).

Lafortune J.-M., *La Médiation culturelle . Le sens des mots et l'essence des pratiques*, Québec, Presse de l'université de Québec, 2012.

文献

Aboudrar B.N., *Nous n'irons plus au musée*, Paris, Aubier, 2000.

Aboudrar B.N., Mairesse F., Martin L., *Géopolitiques de la culture. L'artiste, le diplomate et l'entrepreneur*, Paris, Armand Colin, 2021.

Aboudrar B.N., Ruby C. (dir.), «Pour une éthique de la médiation culturelle?», *Raison présente*, n° 177, 2011.

Aubouin N., Kletz F., Lenay O., «Médiation culturelle. L'enjeu de la gestion des ressources humaines» *Cultures études*, DEPS, n° 1, 2010.

Bancel N. *et alii, Zoos humains, De la Vénus hottentote aux «reality show»*, Paris, La Découverte, 2002.

Barrère A., Mairesse F. (dir.), *L'Inclusion sociale. Les enjeux de la culture et de l'éducation,* Paris, L'Harmattan, 2015.

Berthier N., *Les Techniques d'enquêtes en sciences socials. Méthodes et exercices corrigés,* Paris, Armand Colin, 2006 (3e éd.).

Blanchet A., Gotman A., *L'Entretien*, Paris, Armand Colin, 2007 (2e éd.).

Bordeaux M.-Ch., «La médiation culturelle, symptôme ou remède? Pistes de réflection pour les arts de la scène», in *La Médiation culturelle dans les arts de la scène*, Lausanne, La Manufacture, 2011.

Bordeaux M.-Ch., Caillet É., «La médiation culturelle : pratiques et enjeux théoriques», *Culture et musées*, hors-série, 2013.

Bordeaux M.-Ch., Liot F. (dir.), dossier «La participation des habitants à la vie artistique et culturelle», *L'Observatoire*, n° 40, été 2012.

Bourdieu P., Darbel A., *L'Amour de l'art, Les Musées d'art européens et leur public*, Paris, Minuit, 1969 (2e éd.). (ピエール・ブルデュー／アラン・ダルベル／ドミニク・シュナッペー『美術愛好——ヨーロッパの美術館と観衆』(山下雅之訳), 木鐸社, 1994年)

Bougeon-Renault D. (cood.), *Marketing de l'art et de la culture*, Paris, Dunod, 2009.

Caillet É., Lehalle É., *À l'approche du musée. La médiation culturelle,*

索引

著者略歴

ブリュノ・ナッシム・アブドラ　Bruno Nassim Aboudrar

ソルボンヌ・ヌヴェル（パリ第三大学）文化メディアシオン学部教授。
専門は芸術理論。著書に *Les dessins de la colère*（『怒りのデッサン』、
Flammarion, 2021）がある。

フランソワ・メレス　François Mairesse

ソルボンヌ・ヌヴェル（パリ第三大学）文化メディアシオン学部教授。
専門はミュゼオロジー。ユネスコ・チェアホルダーとして、ミュゼ
の多様性とその進化に関する研究グループの責任者を務める。Serge
Chaumier との共著に *La médiation culturelle*（『文化メディアシオ
ン』、Armand Colin, 2017, 2e éd.）、アンドレ・デバレとの編著に『博
物館学・美術館学・文化遺産学 基礎概念事典』（東京堂出版、2022）
がある。

訳者略歴

波多野宏之（はたの　ひろゆき）

1945 年生

東京外国語大学フランス語学科卒

1984-85 年、フランス政府給費留学（ポンピドゥー・センター）

武蔵野美術大学美術資料図書館（現、美術館・図書館）、東京都立中
央図書館等を経て、国立西洋美術館主任研究官、駿河台大学文化情
報（現、メディア情報）学部教授、現在、名誉教授

主要著書

　『画像ドキュメンテーションの世界』（勁草書房）

　『ミュゼオロジー実践篇：ミュージアムの世界へ』（共著、武蔵野
　美術大学出版局）

　『デジタル技術とミュージアム』（編著、勉誠出版）

訳書

　ジャック・サロワ『フランスの美術館・博物館』（共訳、白水社
　文庫クセジュ）

文庫クセジュ　　Q 1059

文化メディアシオン　　作品と公衆を仲介するもの

2023年6月20日　　印刷
2023年7月10日　　発行

著　者　　ブリュノ・ナッシム・アブドラ
　　　　　フランソワ・メレス
訳　者 ©　波多野宏之
発行者　　岩堀雅己
印刷・製本　株式会社平河工業社
発行所　　株式会社白水社
　　　　　東京都千代田区神田小川町 3 の 24
　　　　　電話 営業部 03（3291）7811 / 編集部 03（3291）7821
　　　　　振替 00190-5-33228
　　　　　郵便番号 101-0052
　　　　　www.hakusuisha.co.jp

乱丁・落丁本は，送料小社負担にてお取り替えいたします.
ISBN978-4-560-51059-9
Printed in Japan

文庫クセジュ

文庫クセジュ

文庫クセジュ